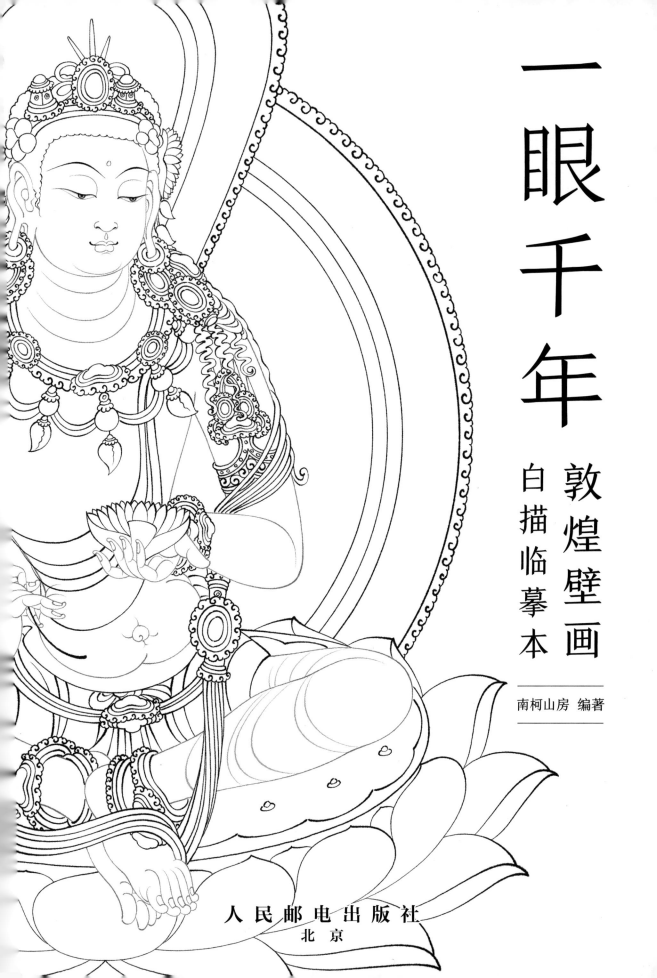

一眼千年

敦煌壁画
白描临摹本

南柯山房 编著

人民邮电出版社
北京

图书在版编目（ＣＩＰ）数据

一眼千年：敦煌壁画白描临摹本 / 南柯山房编著
. -- 北京：人民邮电出版社，2024.5
ISBN 978-7-115-63544-0

Ⅰ．①一… Ⅱ．①南… Ⅲ．①敦煌壁画－白描－作品
集－中国－现代 Ⅳ．①J222.7

中国国家版本馆CIP数据核字(2024)第019402号

内 容 提 要

满壁风动，天衣飞扬。敦煌壁画是我国艺术的瑰宝，其规模巨大、内容丰富、题材广泛、技艺精湛，令人惊叹。

本书以白描的形式有代表性地对敦煌壁画加以整理和重绘。本书包括白描基础知识、元素篇和人物篇三部分，其中白描基础知识部分详细讲解了工具的准备、用笔的方式与基本的画法等内容，元素篇包括服饰、边饰、藻井、动物、植物等纹样及华盖与供器等器具，人物篇包括手姿、佛陀、菩萨、供养人、伎乐飞天等。随书附赠 5 个绘画基础教学视频及电子线稿本。

本书适合绘画初学者、白描初学者与传统文化爱好者阅读，希望能让读者借此了解敦煌壁画白描的独特魅力。

◆ 编 著 南柯山房
责任编辑 张 璐
责任印制 马振武

◆ 人民邮电出版社出版发行　　北京市丰台区成寿寺路 11 号
邮编 100164　电子邮件 315@ptpress.com.cn
网址 https://www.ptpress.com.cn
三河市中晟雅豪印务有限公司印刷

◆ 开本：787×1092　1/16
印张：7.5　　　　　　　2024 年 5 月第 1 版
字数：122 千字　　　　2024 年 5 月河北第 1 次印刷

定价：99.80 元（附赠品）

读者服务热线：(010)81055410　印装质量热线：(010)81055316
反盗版热线：(010)81055315
广告经营许可证：京东市监广登字 20170147 号

前言

　　敦煌石窟艺术是集建筑、彩塑、壁画于一体的综合艺术。相传自前秦建元二年（东晋太和元年，公元366年）开始凿莫高窟造像，历经隋唐、五代，以至宋、元，敦煌石窟艺术的探索历经千年。它在继承前代艺术的基础上，还吸收与融合外来艺术，不断发展和完善，创造了独具中国特色的艺术，是中国艺术史上的瑰宝，在中国文化史上也占有举足轻重的地位。

　　敦煌石窟壁画艺术包罗万象，其中出现较早、数量较多、繁衍时间较长的是众多佛陀和菩萨的形象，现今称为"尊像画"。除此之外，还有各种装饰、动物、植物、器具等元素，以及供养人、伎乐飞天等人物，这些一并构成了壁画内容。

　　本书选择不同时代的石窟或经典石窟壁画中的元素或人物，以白描的形式加以整理、重绘或适当修改，以呈现它们的艺术之美。

　　"不积跬步，无以至千里。"大家在学习线描的初期，应以拓临为主，以便将精力集中在对线条形态的理解上。拓临时，应对照原画进行练习，本书的白描临摹稿只起辅助作用。

　　本人是一名尊像画爱好者，因敦煌石窟保留了大量的造像艺术，故而对敦煌艺术尤为偏爱。2019年始，逐步尝试整理画稿，学习敦煌造像艺术。一入此门，方觉敦煌艺术之浩瀚，整理、拓临之时常有与古代画师把手同游之感，这种感受非醉心于此者无法体会。与此同时，也由衷希望将古人优秀的作品与大家共享。之前一直在bilibili平台以绘画视频的方式与大家分享拙作，此次感谢人民邮电出版社数字艺术分社提供宝贵机会，以图书的形式将这些内容呈现出来，希望与大家共同学习。

　　书中不足之处在所难免，非常欢迎诸师友指出问题，提出宝贵意见。此外，也欢迎大家去bilibili平台一起交流和讨论。

　　尊像历千年，慈光遍大千。
　　师友同临拓，火海绽青莲。
　　祝大家六时吉祥。

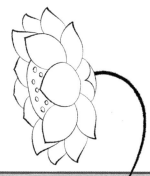

<div align="right">

南柯山房

2023年12月

</div>

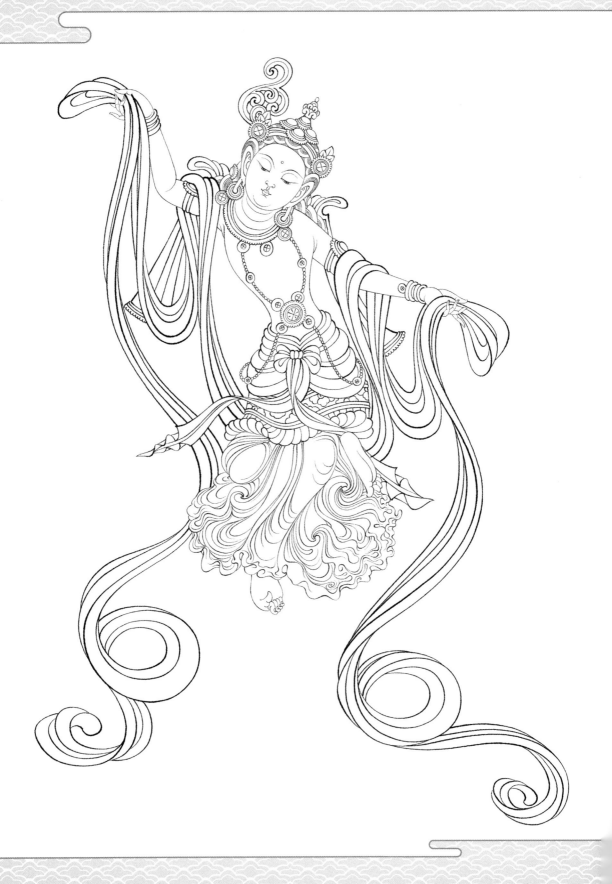

目录

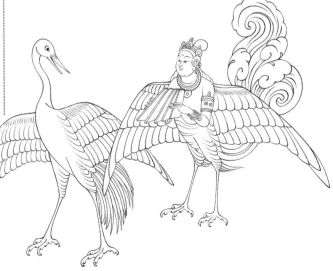

工具准备

在进行敦煌壁画的白描练习之前，我们需要了解基础工具与用笔方式。

笔

白描一般采用勾线笔，常见的勾线笔按笔尖材质可分为羊毫笔、狼毫笔和兼毫笔，选择合适的勾线笔能够帮助我们更快地进入状态。其中羊毫笔吸墨性好，整体偏软，使用起来灵活多变；狼毫笔较羊毫笔更加劲挺，具有很好的弹性；兼毫笔中间为狼毫，外周为羊毫，用途较为广泛。

在使用勾线笔蘸墨时，应该让其蘸墨充分，而不是只蘸笔尖一点。绘制前可以先在草稿纸上试一下笔的含墨量，如果含墨量太多，就先用纸巾吸去根部的一些墨汁，再进行绘制。

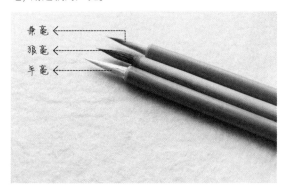

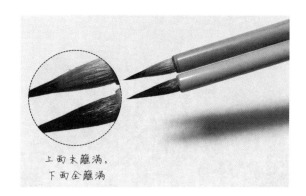

执笔方式

无论采用单勾式执笔，还是双勾式执笔，找到自己舒适的用笔姿势才是最重要的。用笔时需保持指实掌虚、笔与纸垂直的状态。绘制时短线动手指，长线尽量通过肩部带动手臂来完成。在绘制长线条、反手线或左右弧线时，可以适当旋转纸张或进行分段绘制。注意，分段绘制时，要保证线条的相连处过渡自然。

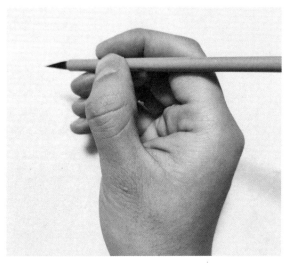

单勾式执笔

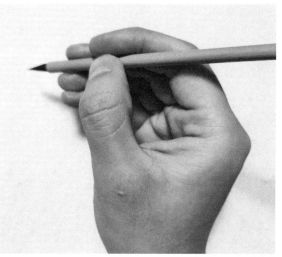

双勾式执笔

墨

墨一般分为墨汁和墨条两种。墨汁包含墨液与朱液，其价格实惠，使用方便，非常适合初学者。墨条有朱砂墨条、松烟墨条与油烟墨条之分，其墨色变化丰富、有层次，含胶量适当。

墨液与朱液

朱砂墨条、松烟墨条与油烟墨条

使用墨汁绘制的线稿，线条墨色浓度相对均匀，缺少浓淡变化。

使用墨条绘制的线稿，有明显的墨色变化，如肘窝衣纹褶皱处墨色较深，远端墨色逐渐变浅，整体线稿深浅变化自然，层次分明。

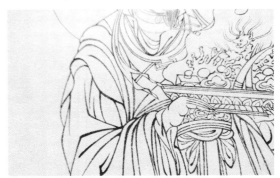

初学者学习时可选用墨汁，但是墨汁含胶量高，容易滞笔，在使用时可以稍微加一些水，用淡墨进行练习。在绘制的过程中，也不用区分各部位的墨色深浅，应把精力重点放在对线条形态的理解上。

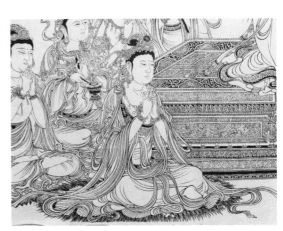

纸

用于白描的熟宣纸有两种，分别是蝉翼宣纸和云母宣纸。蝉翼宣纸是一种非常薄的宣纸，可以直接覆盖于画稿上进行临摹。云母宣纸是纸中夹杂一些云母碎片，看上去有细碎银光的宣纸。相较于蝉翼宣纸，云母宣纸稍显厚重，有时需要借助拷贝台才能进行临摹。

蝉翼宣纸

云母宣纸

在白描时，常用的方法有对临和拓临两种。初期学习时可以选择拓临，以将更多精力放在对线条形态的理解和把握上。我们先准备一幅原画线稿作为底稿，再用宣纸覆于其上绘制。线条不一定要与底稿一模一样，稍微有些出入也不要紧，拓临过程的重点在于体会画线时的状态。

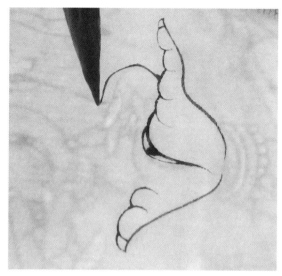

用笔方式

在历代的范本中，白描的线条复杂且多变，因而初学者很难入手。《南宗抉秘》中有提到："初学用笔，规矩为先，不妨迟缓，万勿轻躁。只要拿得住，坐得准，待至纯熟已极，空所依傍，自然意到笔随，其去画无笔迹不远矣。"所以，我们应该从简单的直线与曲线开始练习，初期保证中锋行笔、线条平稳匀称即可。

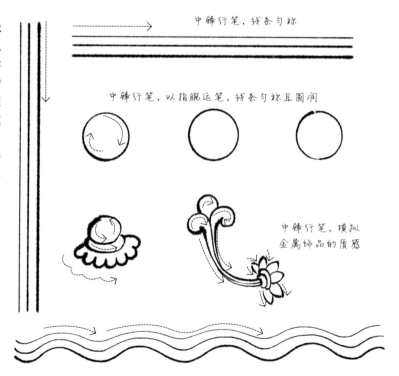

中锋行笔，线条匀称

中锋行笔，以指腕运笔，线条匀称且圆润

中锋行笔，模拟金属饰品的质感

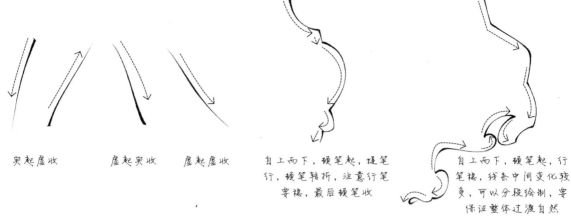

实起虚收　　　　虚起实收　　　　虚起虚收

自上而下，顿笔起，提笔行，顿笔转折，注意行笔要稳，最后顿笔收

自上而下，顿笔起，行笔稳，线条中间变化较多，可以分段绘制，要保证整体过渡自然

基本画法

　　在题材广泛的敦煌壁画中，不仅有造型多样的人物，还有很多精妙的其他元素。下面从元素、人物两部分介绍基本画法。

元素

敦煌壁画中有很多的构成元素，这里以植物和供器为例讲解画法。

植物

下面以道场树和莲花台为例进行示范。

道场树

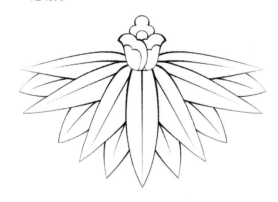

01 分两笔画出道场树中间的花苞轮廓。

02 依次补齐花苞。

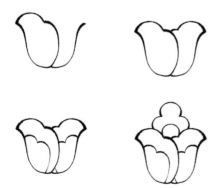

03 画出中间的叶片。先画出叶脉，再画出叶片轮廓。

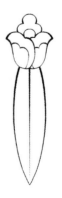

04 依次画出左右侧的叶片。

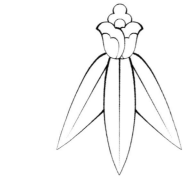

05 依次画出下层叶片。结束绘制。

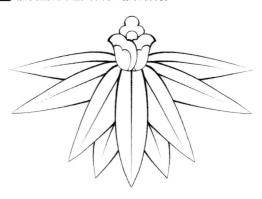

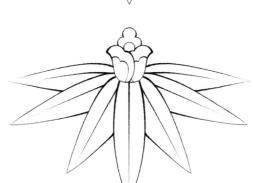

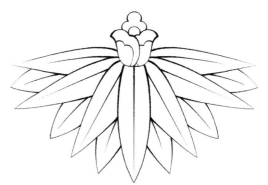

莲花台

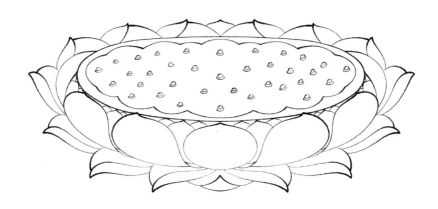

01 分两笔画出中间的花瓣。线条要饱满、圆润。

02 按照同样的绘制方法，依次画出左右侧的花瓣。

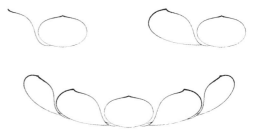

03 多笔画出中间花盘。具体用笔次数可根据画面情况来定，一般分两笔画成。

04 画出莲子。

05 画出内层花瓣。内层花瓣的线条要与整体相呼应，给人一种用花瓣"托"起花盘的感觉。

06 依次画出剩余的花瓣。结束绘制。

供器

下面以香炉为例进行示范。

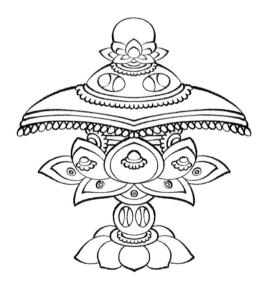

01 画出香炉上面中间的花瓣。

02 依次画出剩余花瓣，并绘制上方宝珠和下方花托。

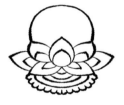

03 画出香炉盖。

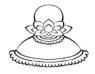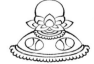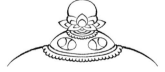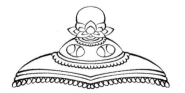

04 画出炉身的莲花。　　　　　　　**05** 画出底座。结束绘制。

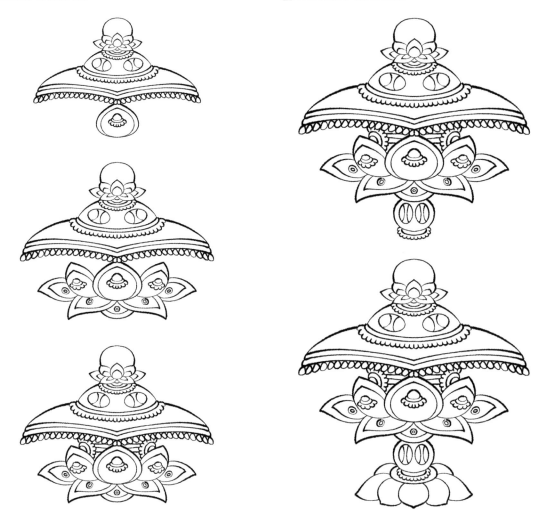

人物

人物是比较难画的对象，在画之前，我们先来学习五官、须发、手部、足部、衣纹等局部的画法。

五官

五官的表现至关重要。在此，我们将五官概括为眉眼、鼻子、嘴巴和耳朵四个结构进行详细讲解。

眉眼

01 画出白毫相。　　**02** 画出鼻子两侧的线。

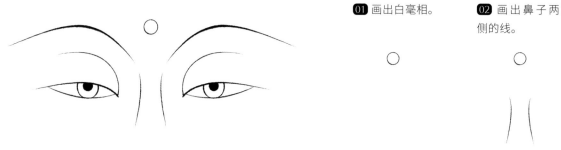

03 画出眉毛。让线条尽量"拱"起来，切勿"下塌"。

04 画出上眼睑。

05 画出眼珠。

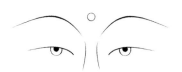

06 画出下眼睑。注意表现下眼睑把眼珠"兜住"的感觉。

07 画出眼窝结构线。注意眉毛、眼窝结构线和上眼睑这三条线要有呼应关系。结束绘制。

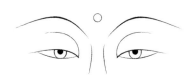

其他眉眼示例

鼻子

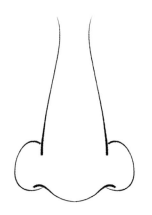

01 画出鼻子两侧的线。线条要挺拔、有力。

02 画出鼻底线。

03 画出鼻翼。线条要饱满，以表现鼻翼软骨的弹性。结束绘制。

其他鼻子示例

嘴巴

01 画出上唇结节。

02 画出口缝线。左右两端可自然向下用笔，以此表现脸颊肌肉的丰满状态。

03 画出上唇线。

04 画出下唇线。注意上下唇线要饱满。

05 画出人中与颏唇沟。

06 画上胡须。结束绘制。

其他嘴巴示例

耳朵

01 画出耳轮。注意轮廓的起伏变化。

02 画出对耳轮上脚。

03 画出对耳轮。

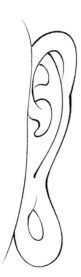

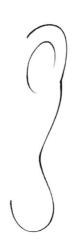

04 画出三角窝。 **05** 画出耳屏和对耳屏。 **06** 画出耳孔和脸颊。结束绘制。

 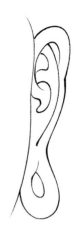

须发

下面分别示范头发和胡须的画法。

头发

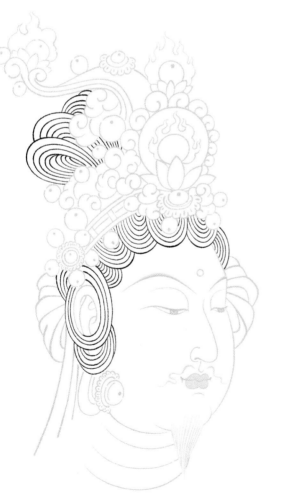

01 确定中间一组头发的外轮廓线。

02 由内而外，依次画出内部发丝。需注意线条与线条之间距离的匀称性，不可忽宽忽窄。

03 用同样的方法，画出左右侧的各组头发。

04 鬓角的头发要绕过耳朵。绘制时可分为左右两笔，注意线条的衔接处不要留痕迹。

05 依次画出内部发丝。

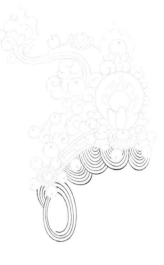

06 画出下面一组头发。注意结构间的交叉关系，并且整体要保持一定的连贯性。

07 先画出面部，再画出额头左侧的头发。这组头发很重要，因其可以表现出额头的空间关系，切勿遗漏。

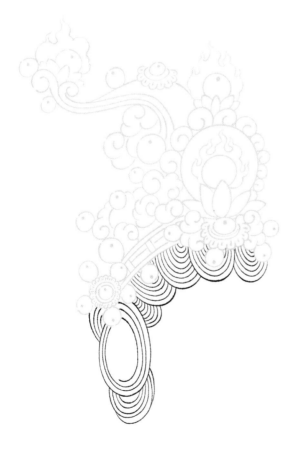

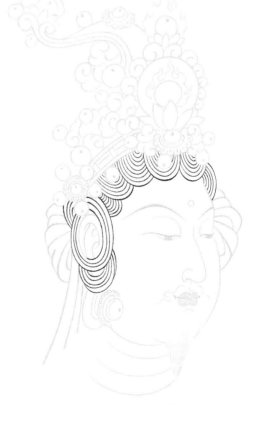

08 根据上述步骤，由外而内依次画出上方的一组宝髻。

09 用相同的方法画出剩余宝髻。结束绘制。

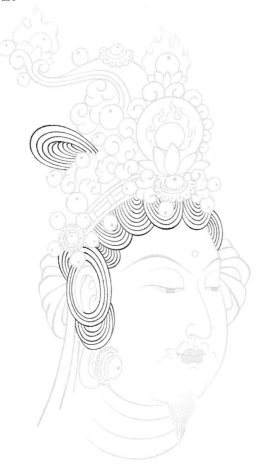

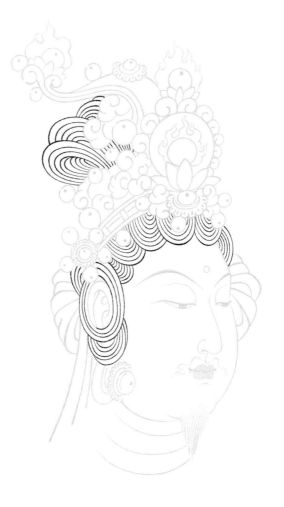

胡须

01 画出中间最长的一根胡须。

02 依次画出前后侧的一根胡须。

03 画出前侧的多根胡须。

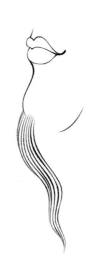

04 根据胡须整体走势，画出后侧的多根胡须。结束绘制。

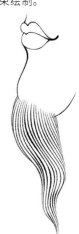

手部

在敦煌壁画中，利用极简的线条表现出了手部复杂的结构和万千的姿态。

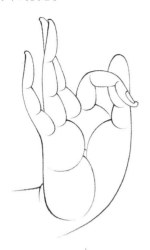

01 画出小指与下方手掌轮廓。

02 自上而下画出小指的指肚。注意指肚要饱满，关节衔接要自然。

03 根据小指的绘制方法，画出无名指。

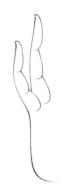

04 画出掌心的小指肌肉结构。注意表现手掌的厚度，不要过于扁平。

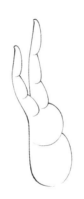

05 画出中指。注意手指间的遮挡关系。

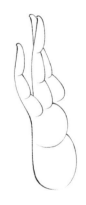

06 画出食指。

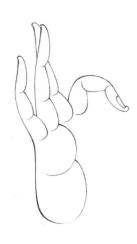

07 画出拇指与下方手掌边缘。手掌轮廓线要饱满，并且能"支撑"住整个手掌。

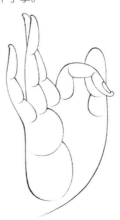

08 画出掌心的拇指肌肉结构与手腕。结束绘制。

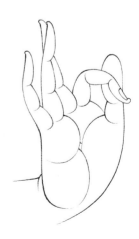

足部

足部与手部一样，也是人体中结构较为复杂且姿态较为丰富的部位。

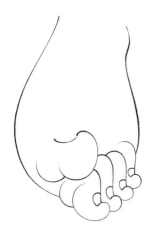

01 画出足部拇趾的趾背。因为其姿态上翘，所以要保证线条挺拔、有力。

02 画出拇趾的趾肚。上翘的拇趾肚要体现出圆润、饱满的感觉。

03 画出二脚趾的趾背。

04 画出二脚趾的趾甲和第一个关节。趾甲和关节的画法与手部类似，视情况可一笔完成，也可分为两笔。

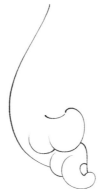

05 画出二脚趾的第二个关节与脚掌轮廓线。轮廓线需要表现出肌肉的弹性。

06 根据二脚趾的绘制方法，画出三脚趾。

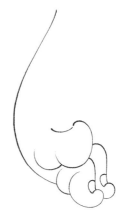

07 按顺序画出四脚趾。

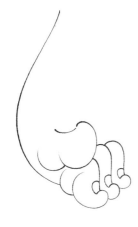

08 画出小脚趾。

09 画出脚踝与脚掌。足部的大脚趾上翘，其余四趾着地，两边的脚掌轮廓线要充分体现出足部承重时的力量感。结束绘制。

衣纹

　　人物的衣纹变化多样，相应的白描笔法也较为丰富。我们要多看古人的经典作品，反复临习，方能更好地掌握其中规律，画起来才能更加得心应手。

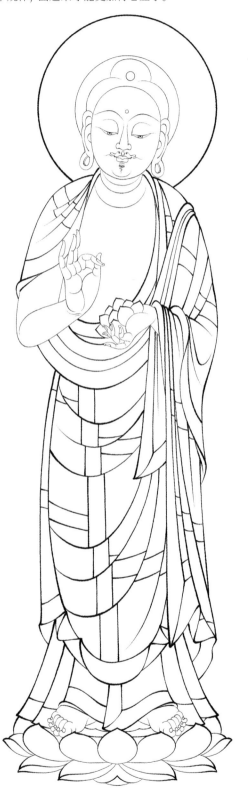

01 衣纹层次复杂，结构多变，所以大多先从前面的第一层开始绘制，再依次向后。首先画出搭在左臂上的一组衣纹。要保证线条的流畅、有力。

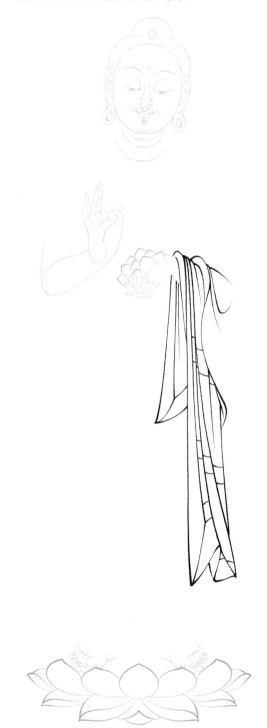

02 画出搭在右肩上的一组衣纹。

03 画出从腹部敷搭在左肩上的衣纹与下层的左肩上的衣纹。此时需要注意该衣服是一块完整的布,所以要与右肩上的衣纹相呼应,做到笔断意连。

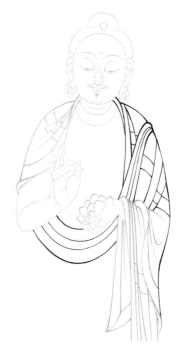

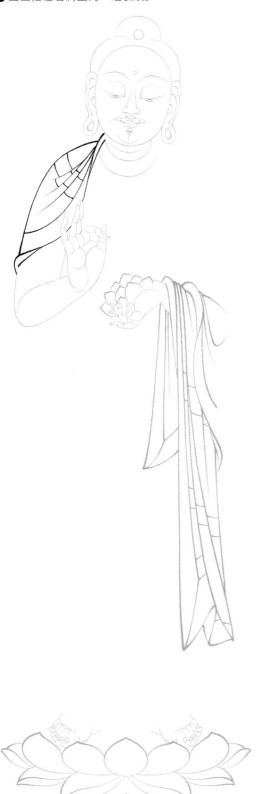

04 画出剩下的衣纹。袈裟的下摆曲线可分为两笔或多笔完成。结束绘制。

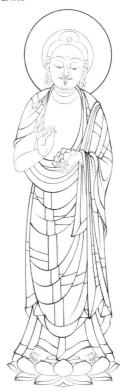

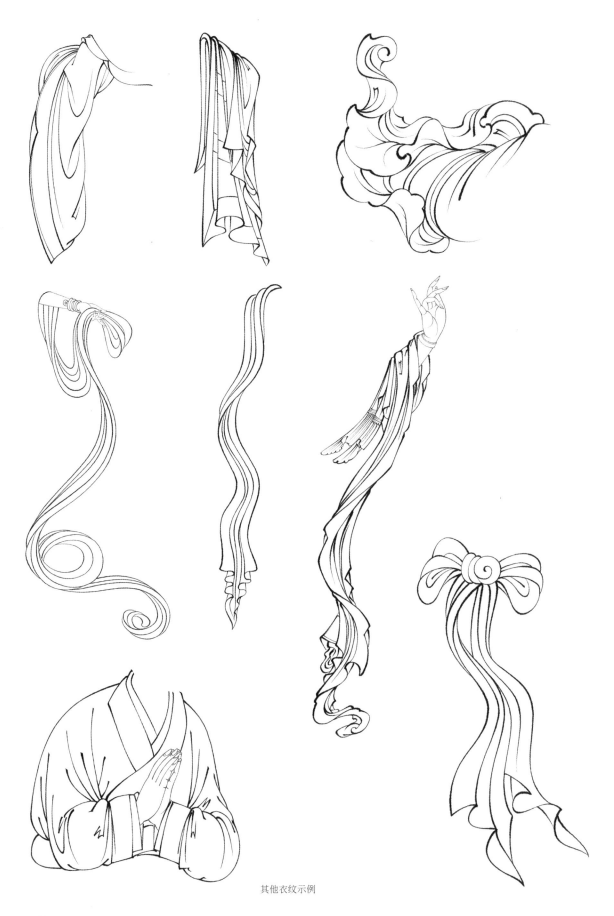

其他衣纹示例

元素篇

纹样

❖ 服饰

唐·莫高窟第57窟

北魏·莫高窟第254窟

西魏·莫高窟第285窟

唐·莫高窟第130窟

唐·莫高窟第217窟

唐·莫高窟第320窟

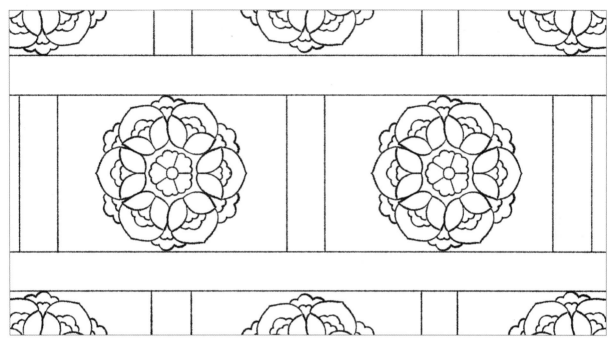

唐·莫高窟第194窟

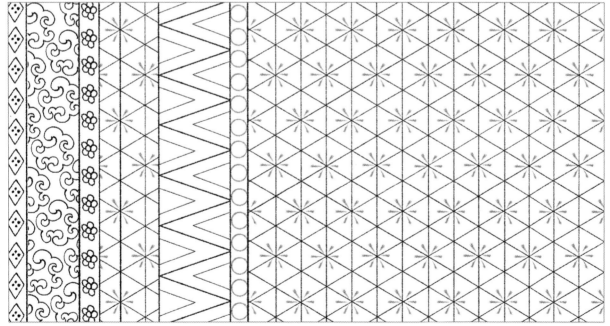

唐·莫高窟第172窟

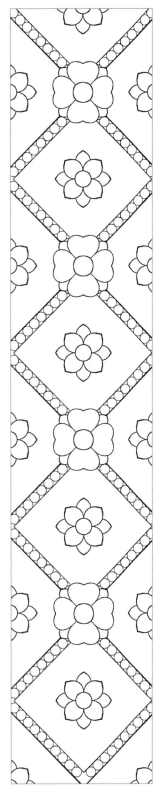

唐·莫高窟第217窟

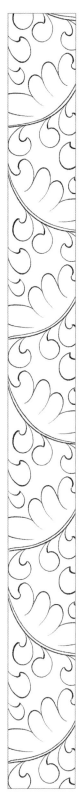

西魏·莫高窟第288窟

唐·莫高窟第148窟

隋·莫高窟第402窟　　　　西夏·榆林窟第3窟　　　　西夏·榆林窟第3窟

隋·莫高窟第394窟

西魏·莫高窟第288窟

✤ 藻井

唐·莫高窟第360窟

西魏·莫高窟第285窟

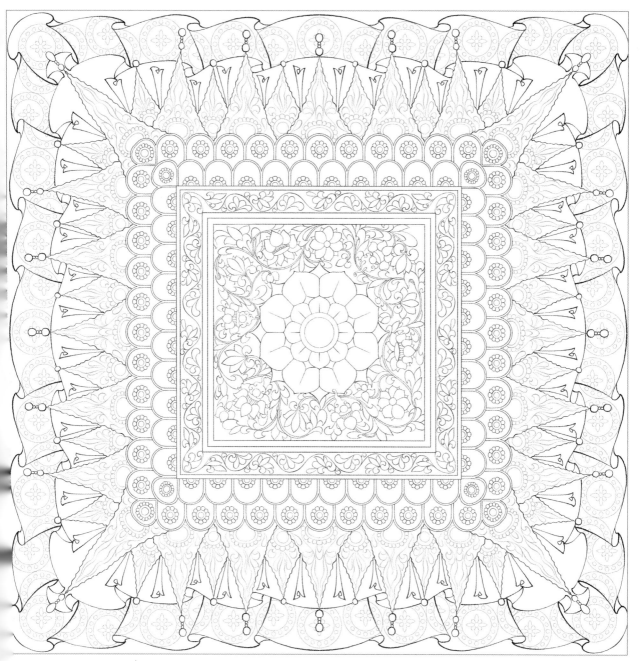

隋·莫高窟第390窟

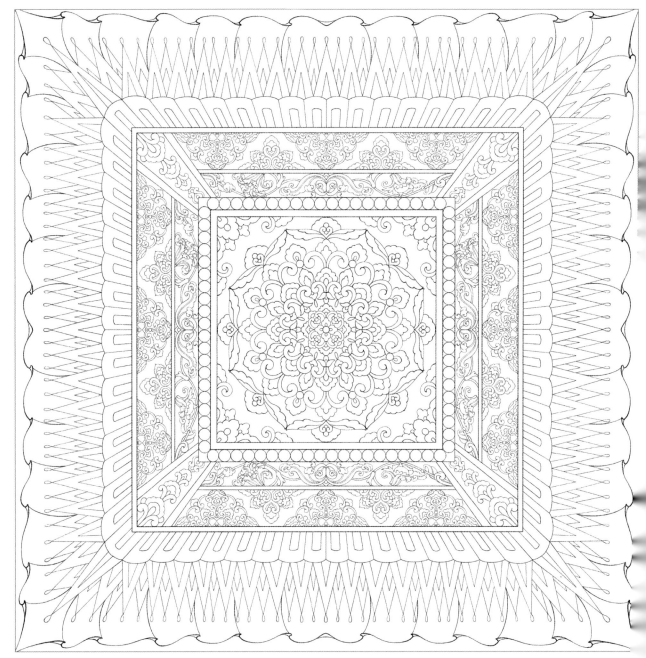

唐·莫高窟第103窟

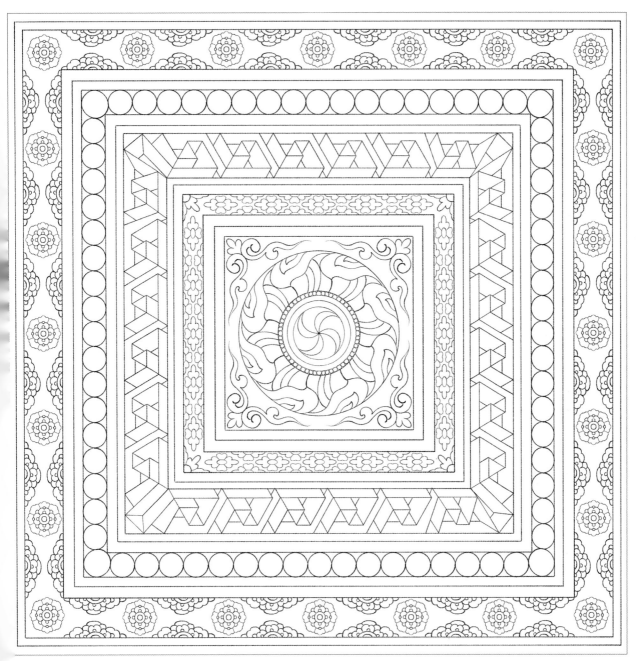

宋·莫高窟第27窟

动物

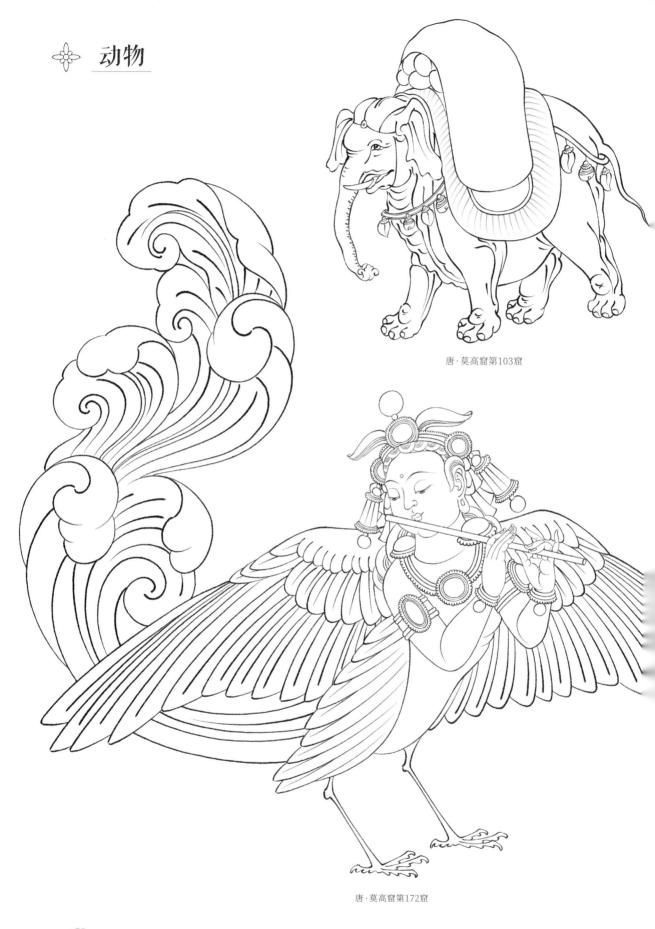

唐·莫高窟第103窟

唐·莫高窟第172窟

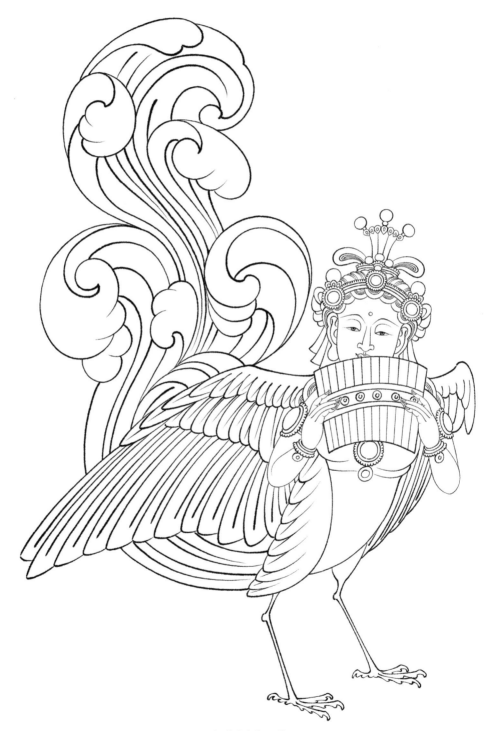

唐·莫高窟第172窟

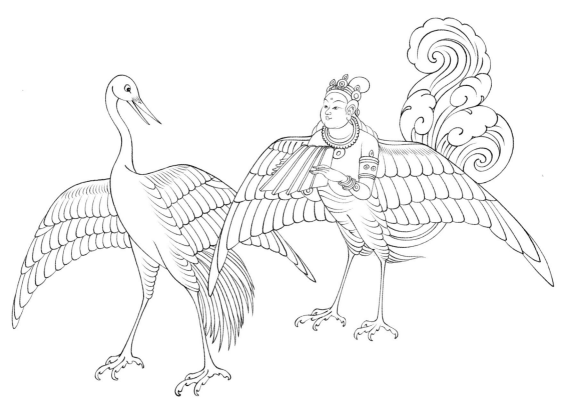

唐·榆林窟第25窟

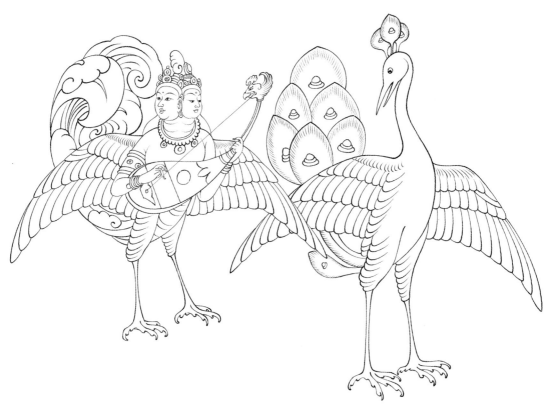

唐·榆林窟第25窟

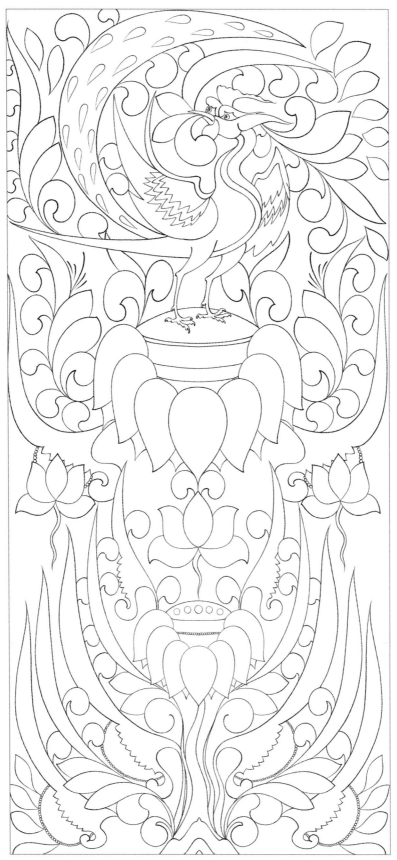

西魏·莫高窟第288窟

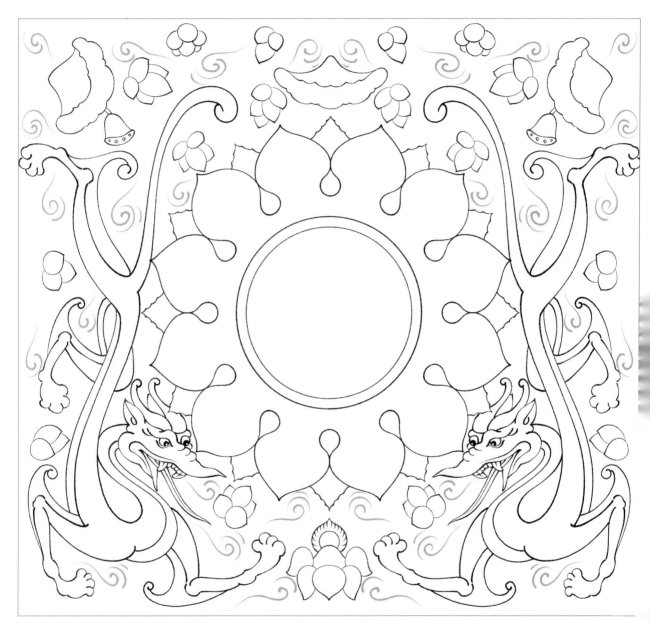

隋·莫高窟第392窟

 # 植物

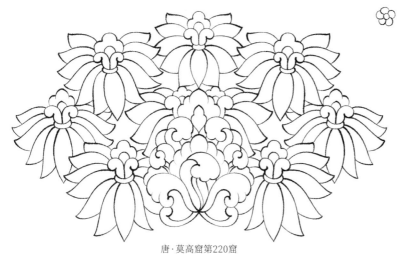

唐·莫高窟第220窟

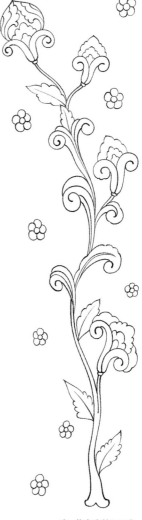

唐·莫高窟第334窟

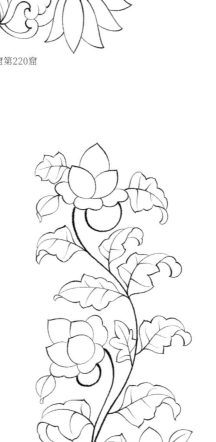

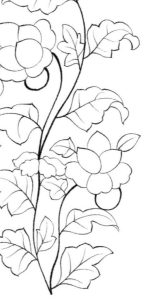

唐·莫高窟第156窟　　　唐·莫高窟第196窟

器具

✦ 华盖

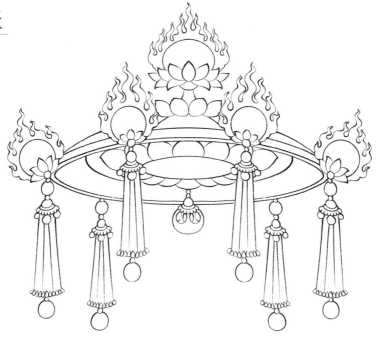

唐·莫高窟第205窟

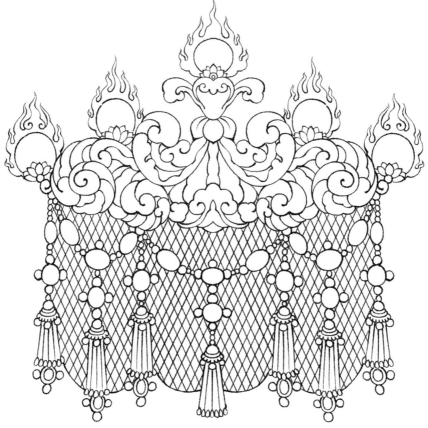

唐·莫高窟第205窟

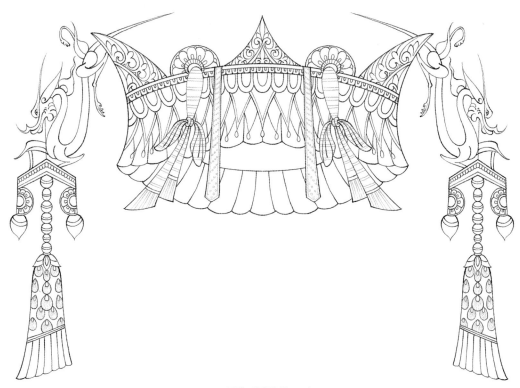

西魏·莫高窟第285窟

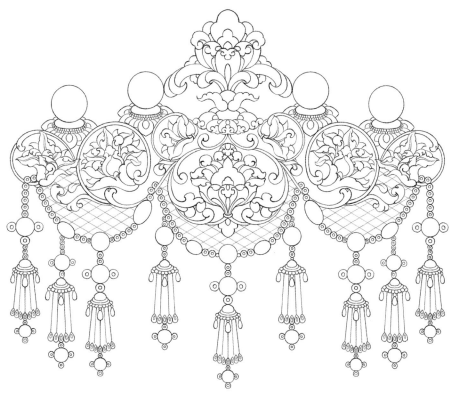

唐·莫高窟第332窟

供器

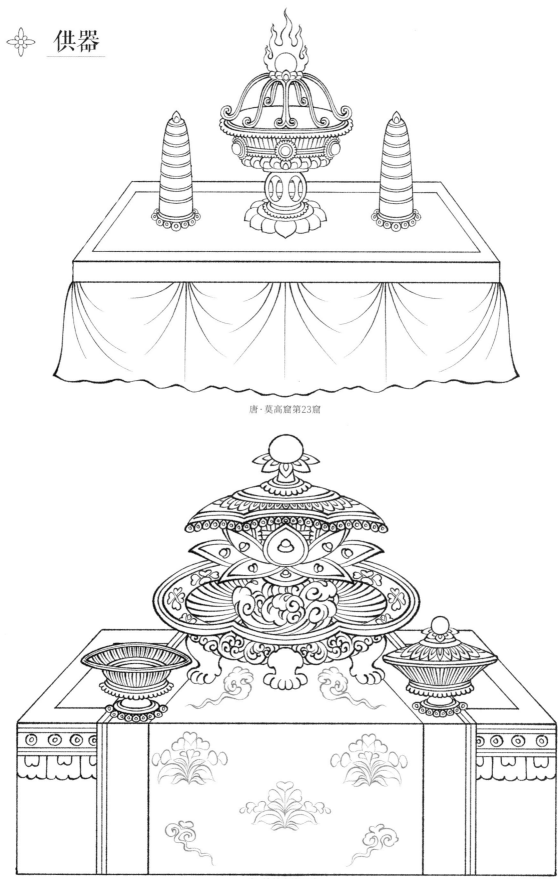

唐·莫高窟第23窟

唐·榆林窟第25窟

人物篇

手姿

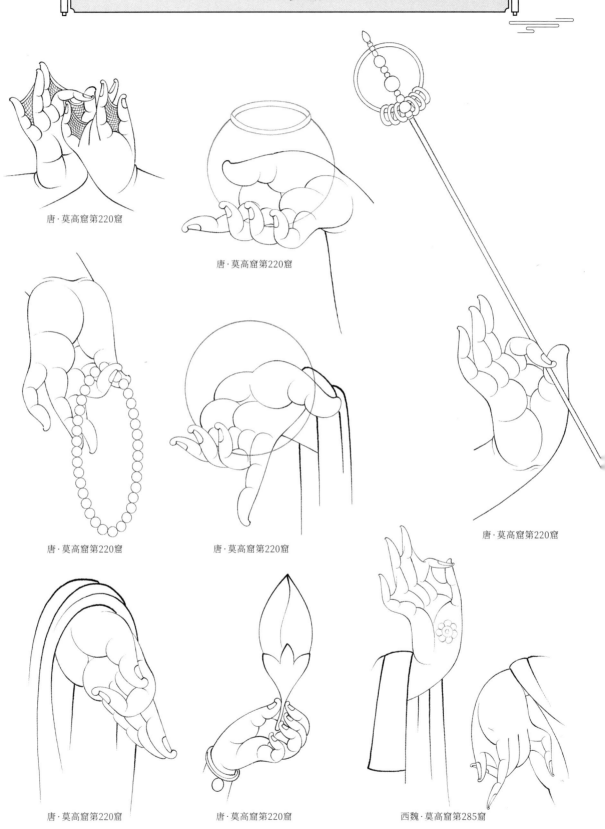

唐·莫高窟第220窟

唐·莫高窟第220窟

唐·莫高窟第220窟

唐·莫高窟第220窟

唐·莫高窟第220窟

唐·莫高窟第220窟

唐·莫高窟第220窟

西魏·莫高窟第285窟

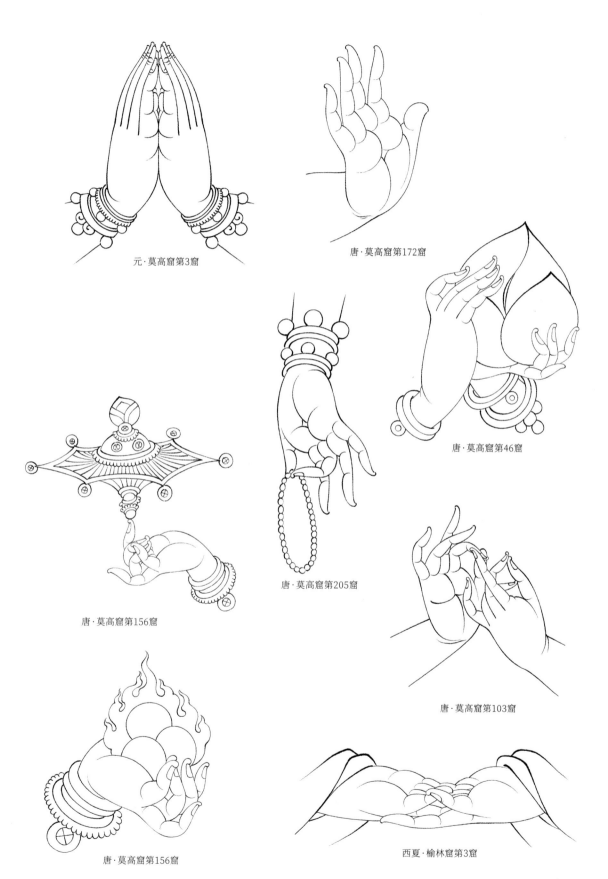

元·莫高窟第3窟

唐·莫高窟第172窟

唐·莫高窟第46窟

唐·莫高窟第205窟

唐·莫高窟第156窟

唐·莫高窟第103窟

唐·莫高窟第156窟

西夏·榆林窟第3窟

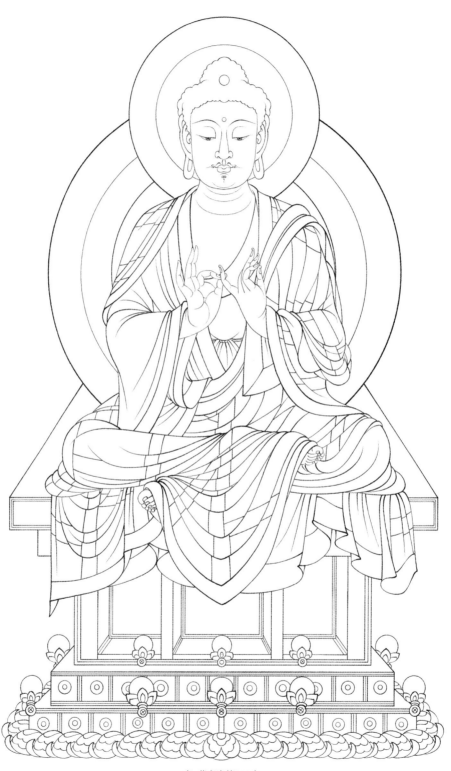

唐·莫高窟第332窟

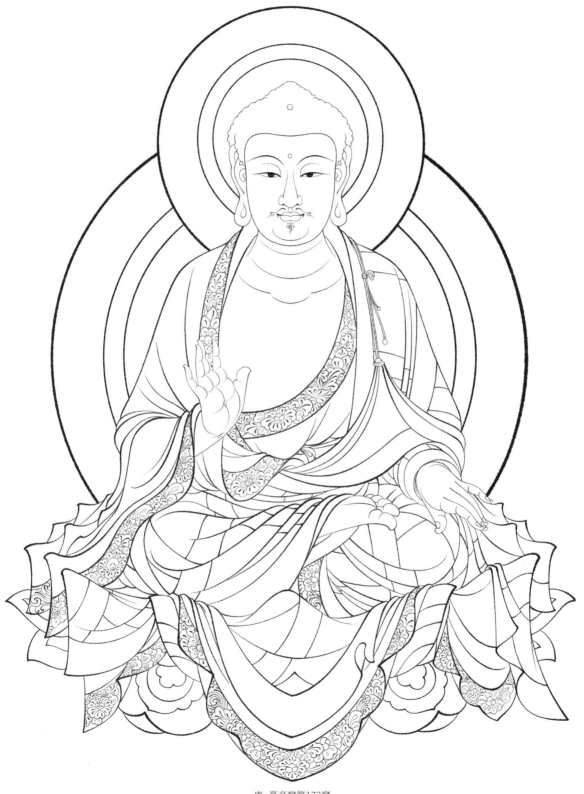

唐·莫高窟第172窟

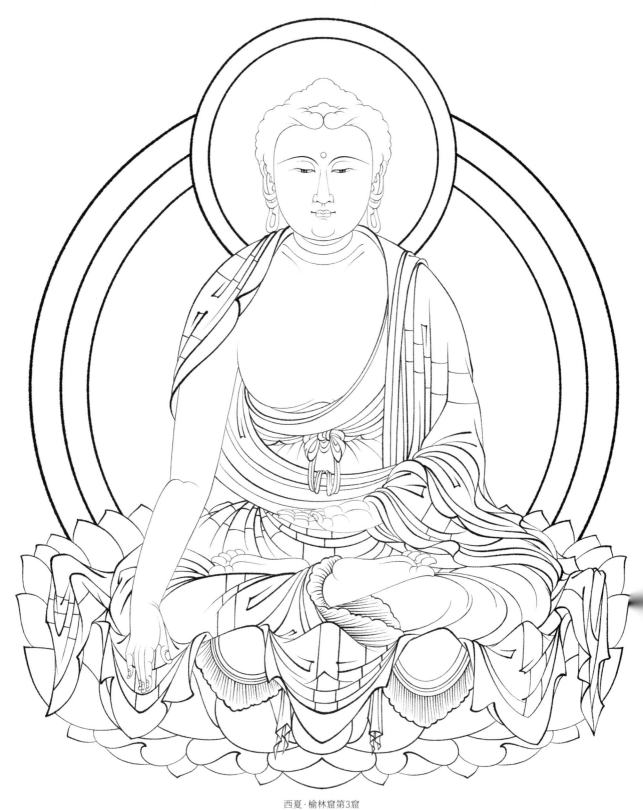

西夏·榆林窟第3窟

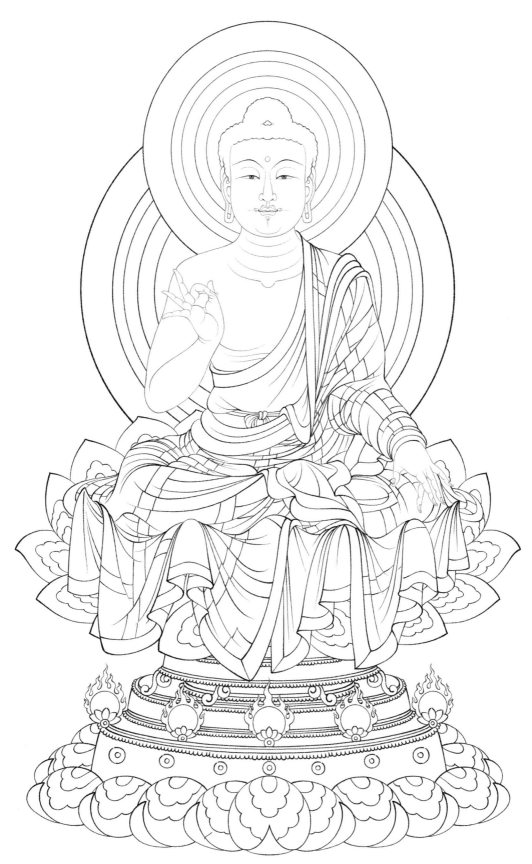

唐·莫高窟第23窟

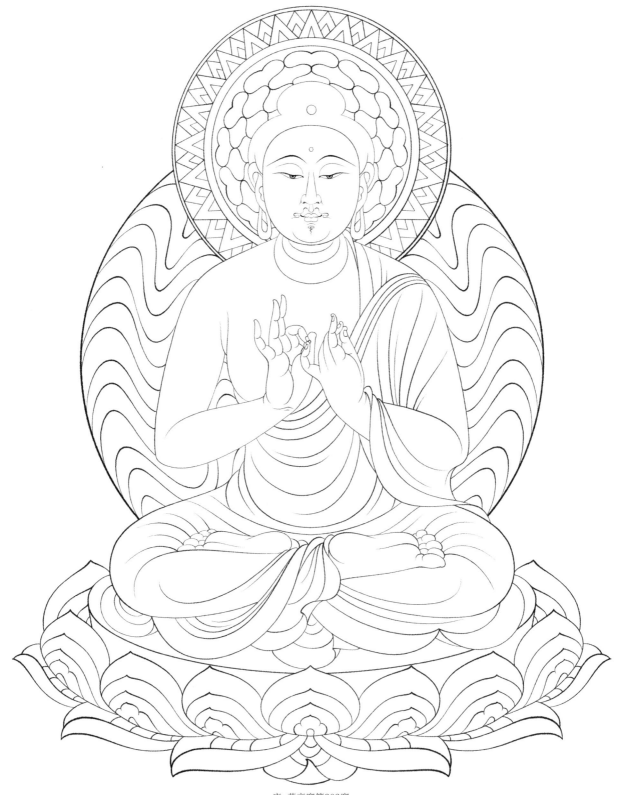

唐·莫高窟第202窟

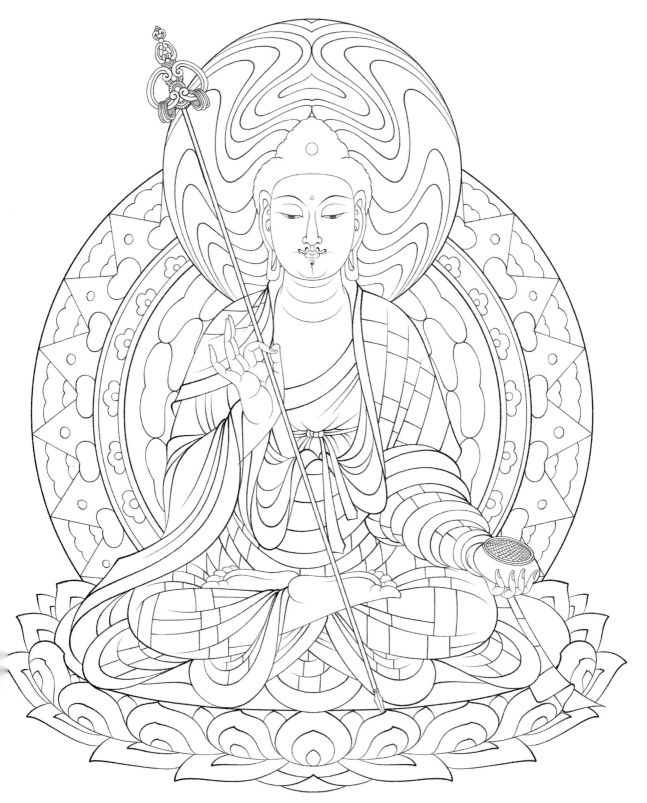

五代·莫高窟第6窟

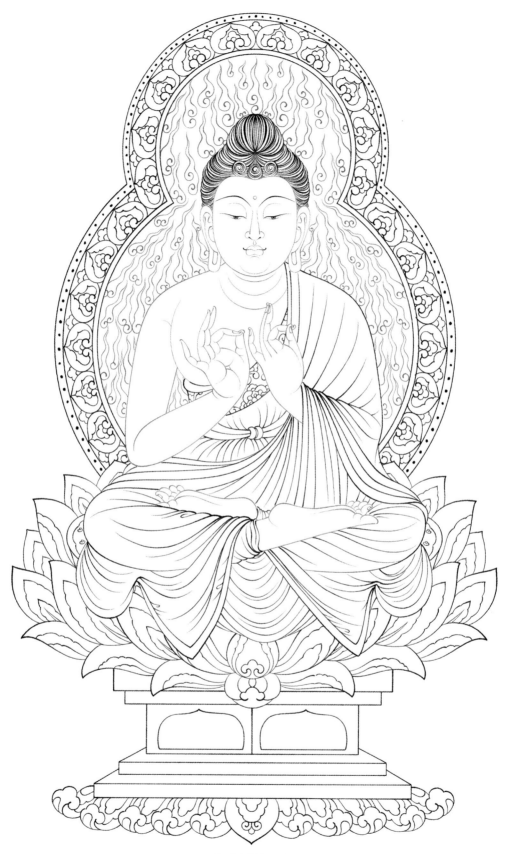

唐·莫高窟第321窟

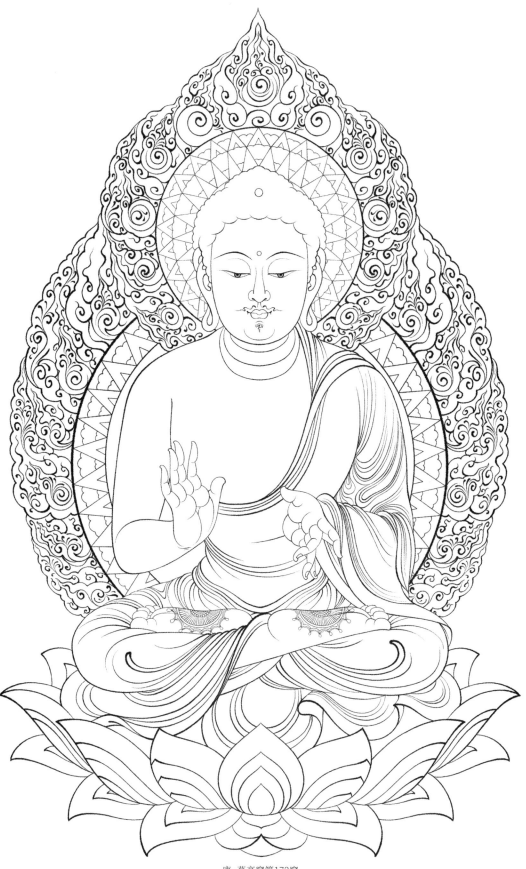

唐·莫高窟第172窟

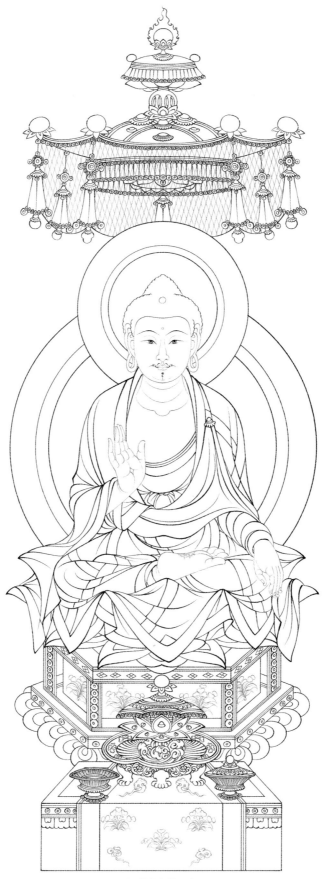

唐·榆林窟第25窟

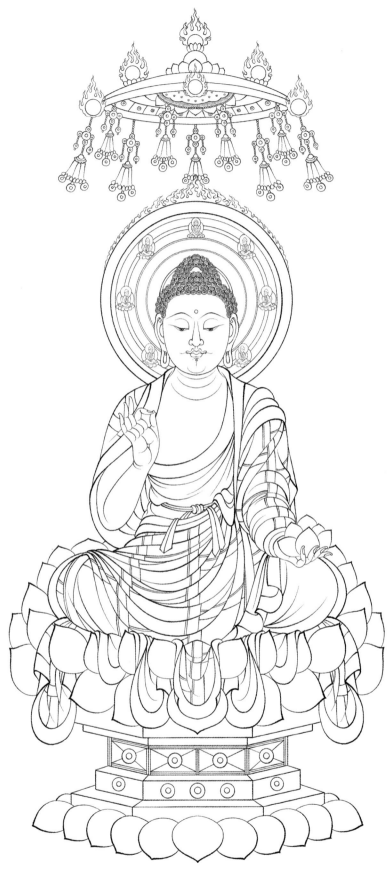

唐·莫高窟第57窟

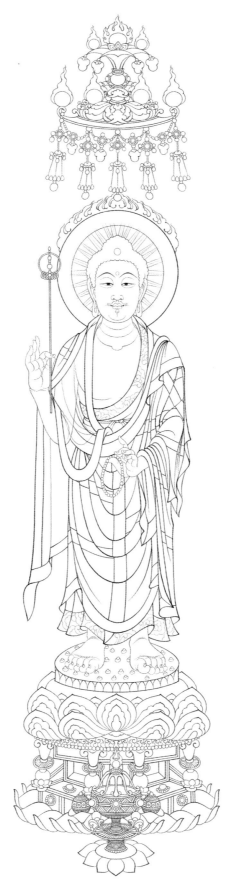

唐·莫高窟第220窟

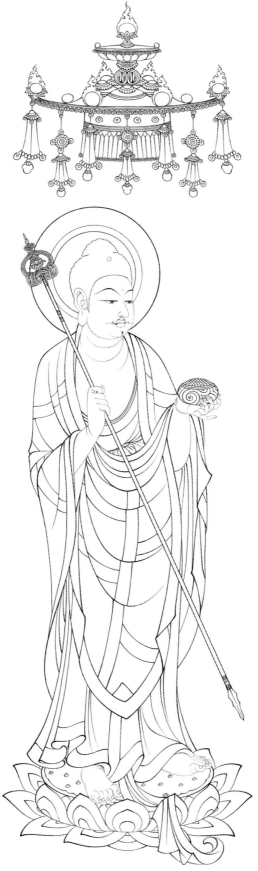

唐·榆林窟第25窟

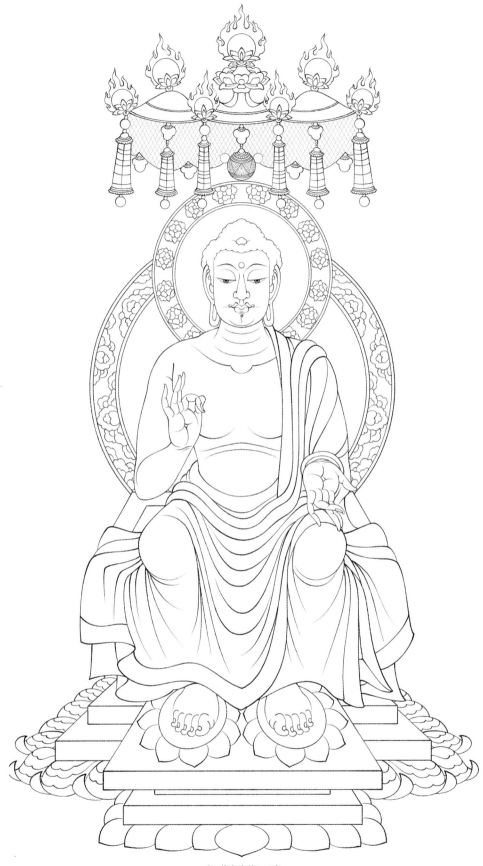

唐·莫高窟第445窟

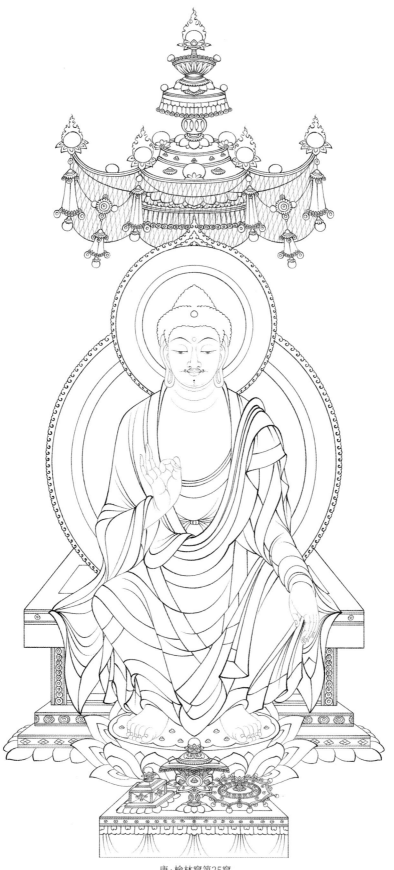

唐·榆林窟第25窟

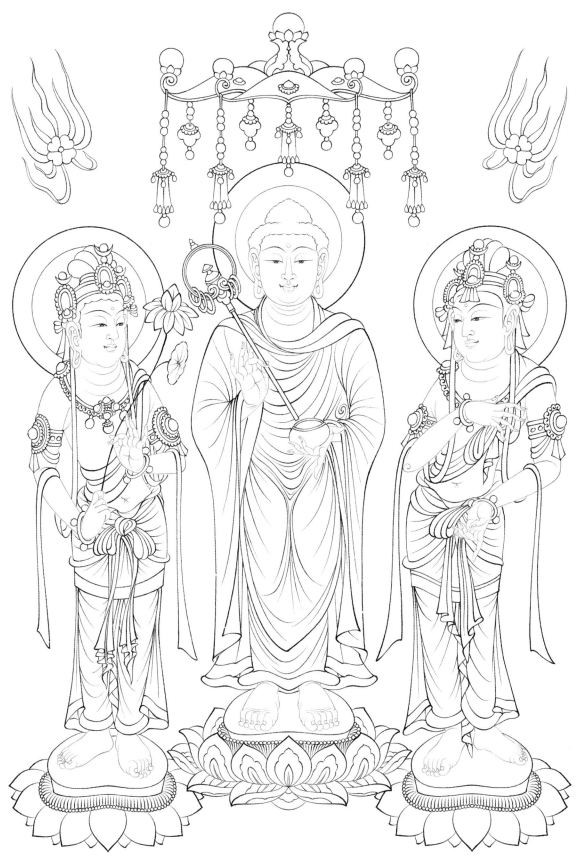

唐·莫高窟第322窟

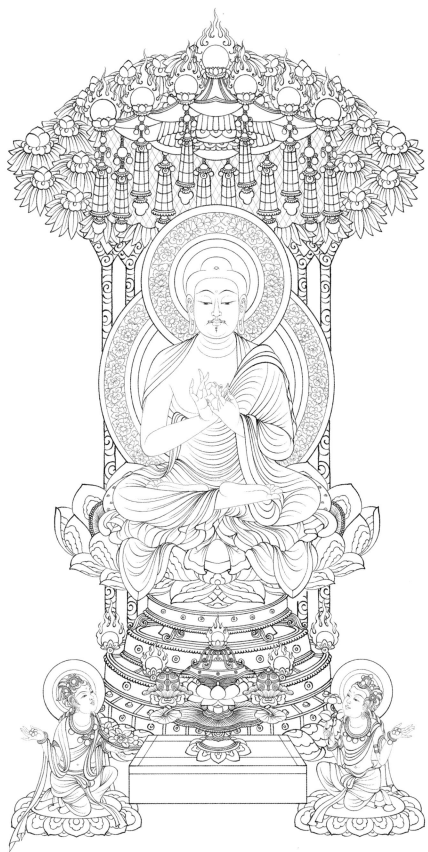

唐·莫高窟第66窟

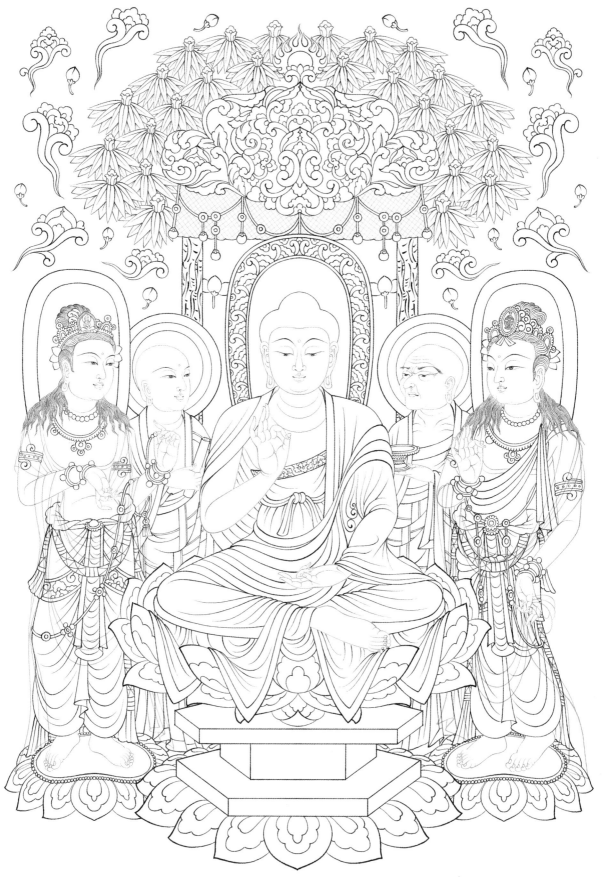

唐·莫高窟第329窟

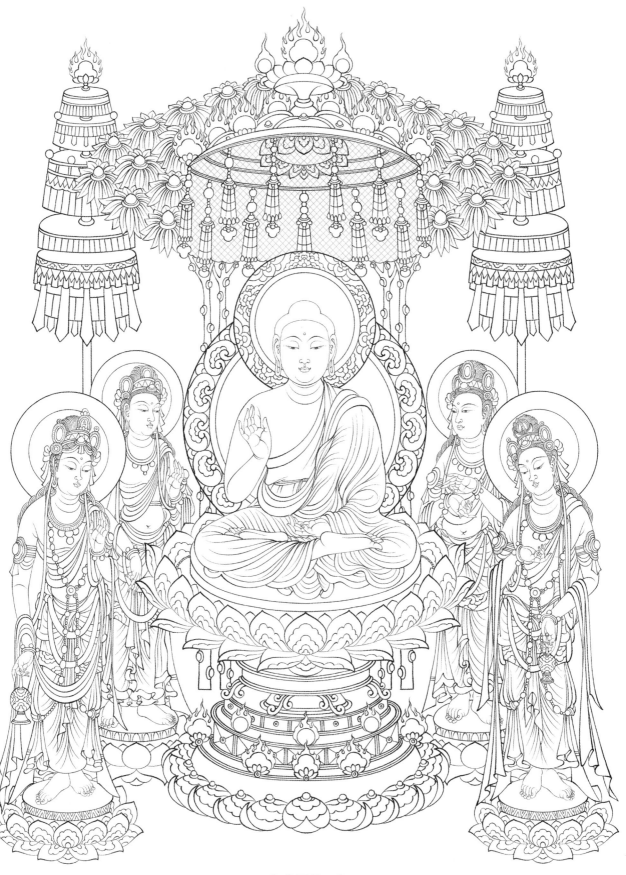

唐·莫高窟第217窟

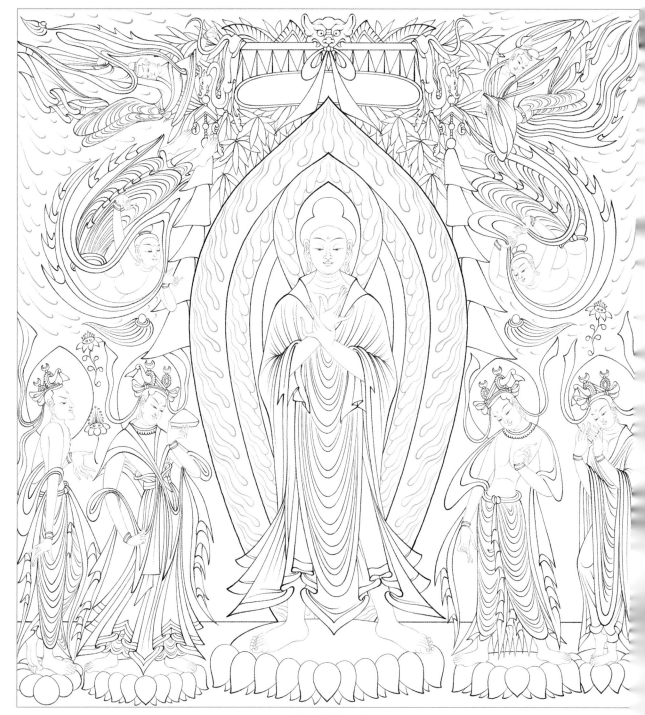

西魏·莫高窟第249窟

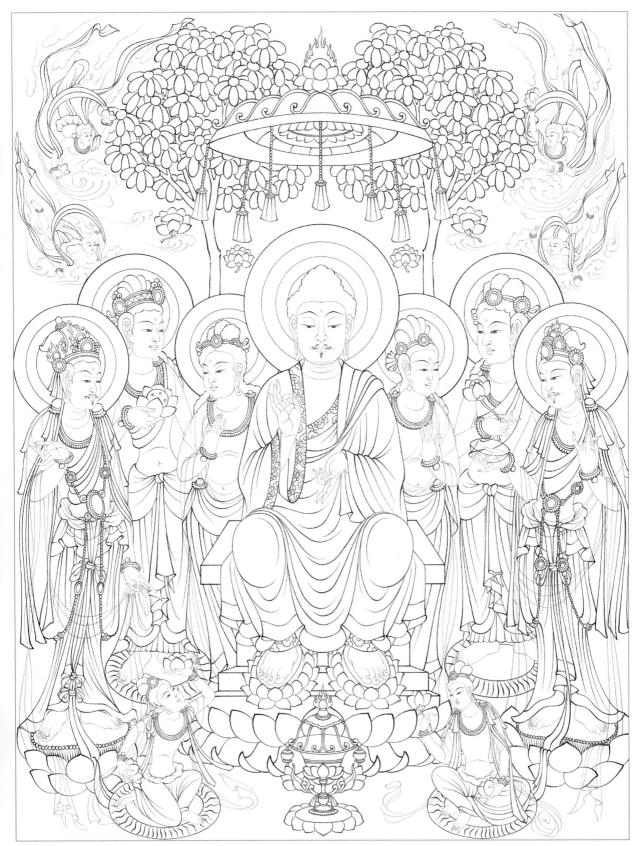

唐·莫高窟第322窟

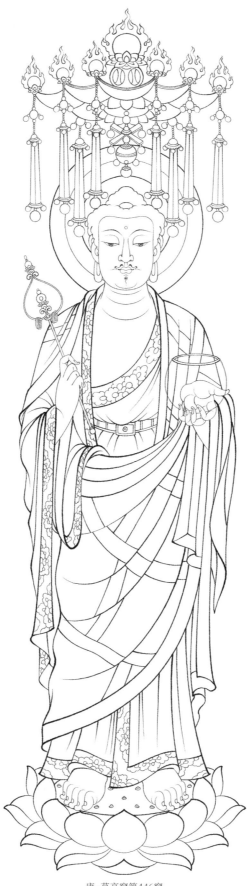

唐·莫高窟第446窟

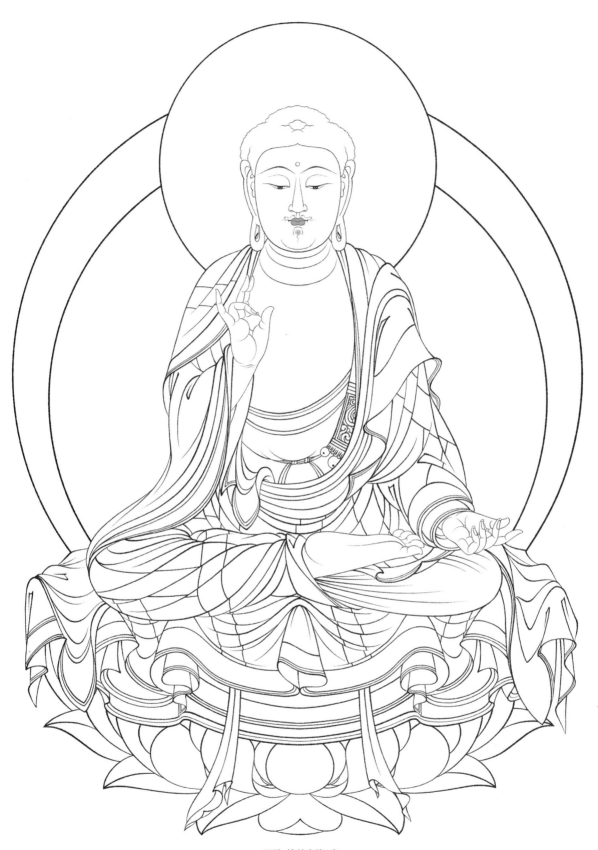

西夏·榆林窟第2窟

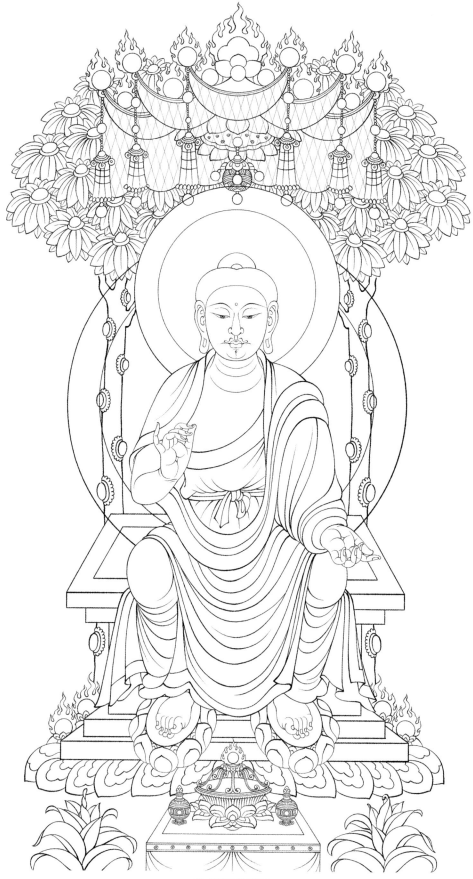

唐·莫高窟第387窟

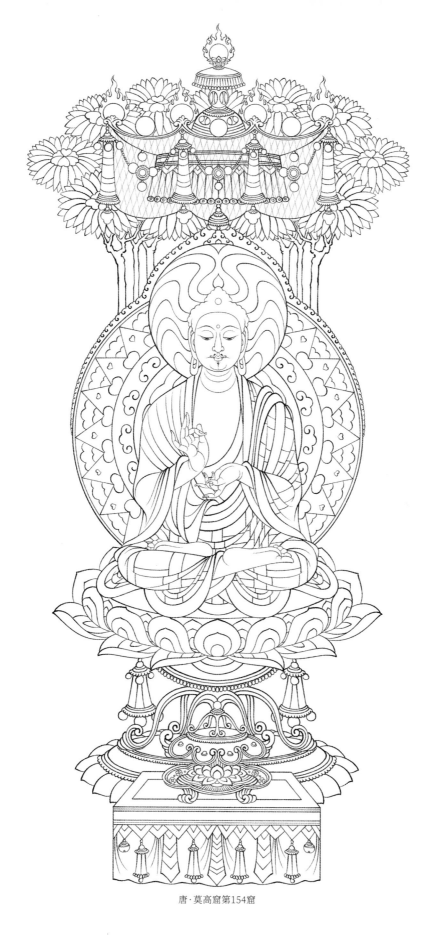

唐·莫高窟第154窟

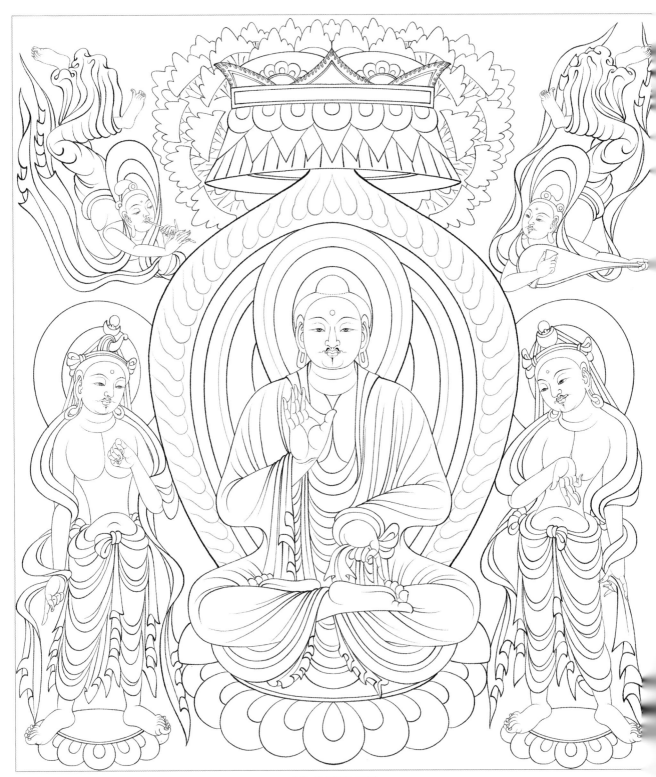

北周·莫高窟第428窟

菩萨

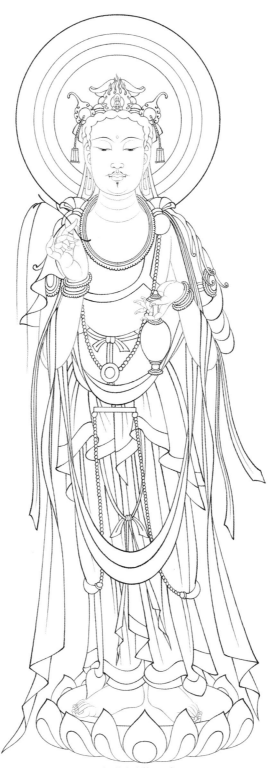

隋·莫高窟第276窟

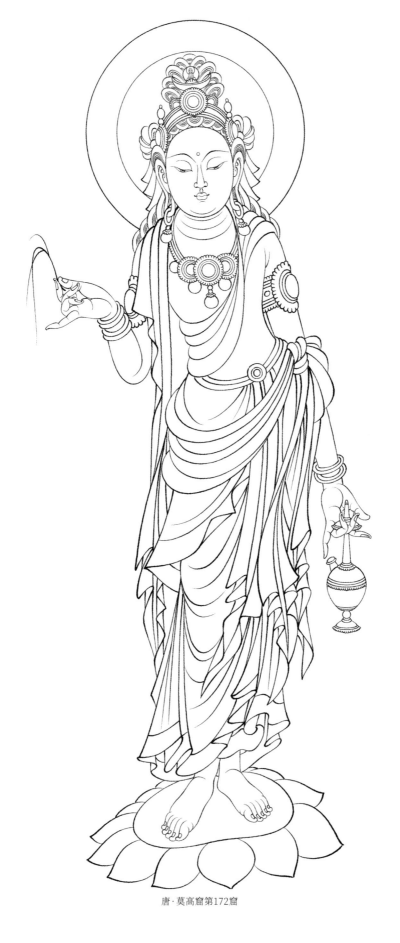

唐·莫高窟第172窟

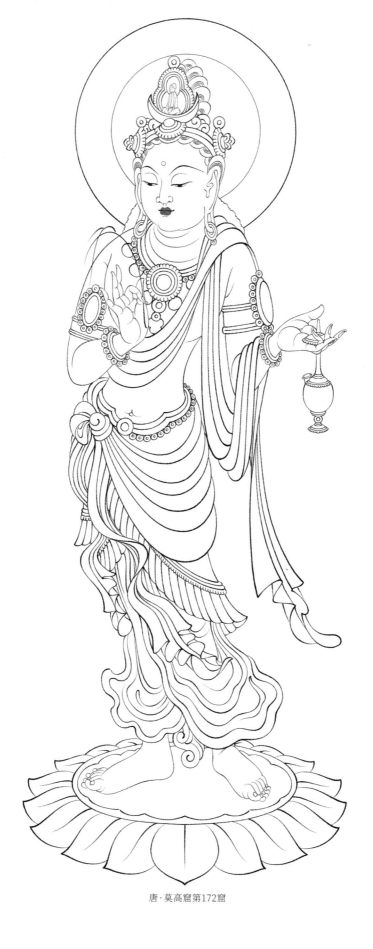

唐·莫高窟第172窟

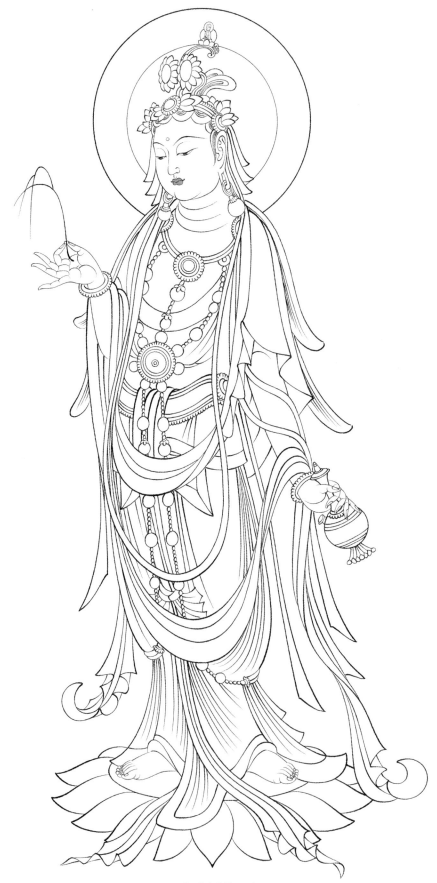

唐·莫高窟第172窟

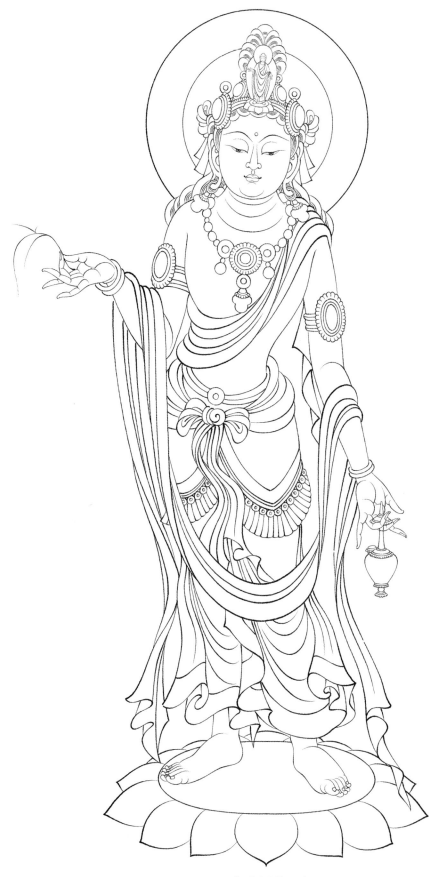

唐·莫高窟第172窟

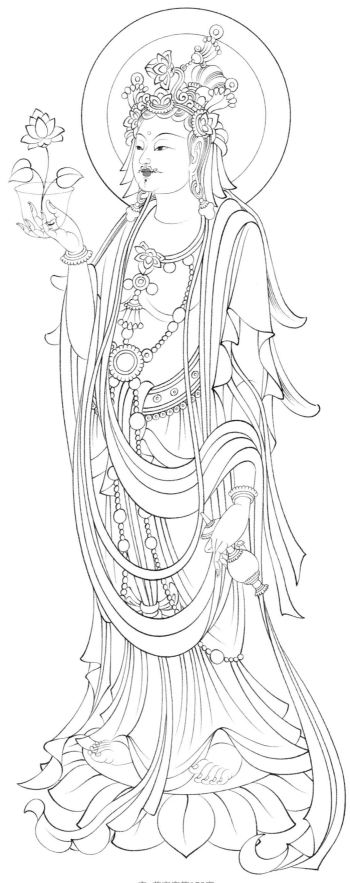

唐·莫高窟第172窟

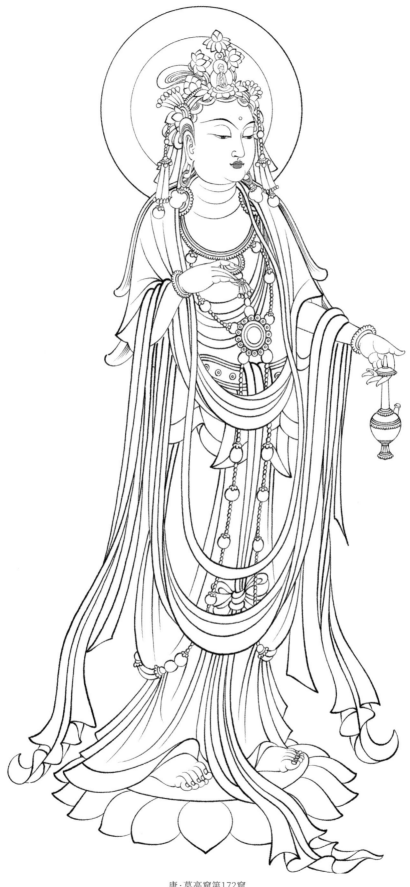

唐·莫高窟第172窟

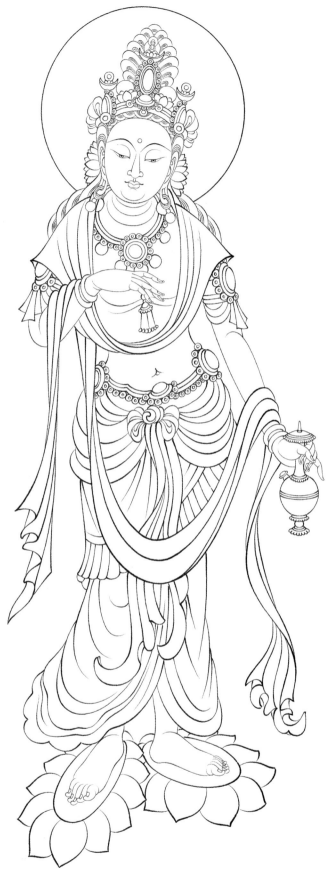

唐·莫高窟第172窟

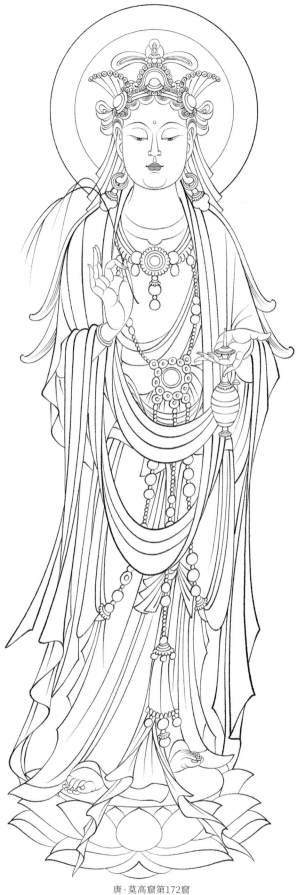

唐·莫高窟第172窟

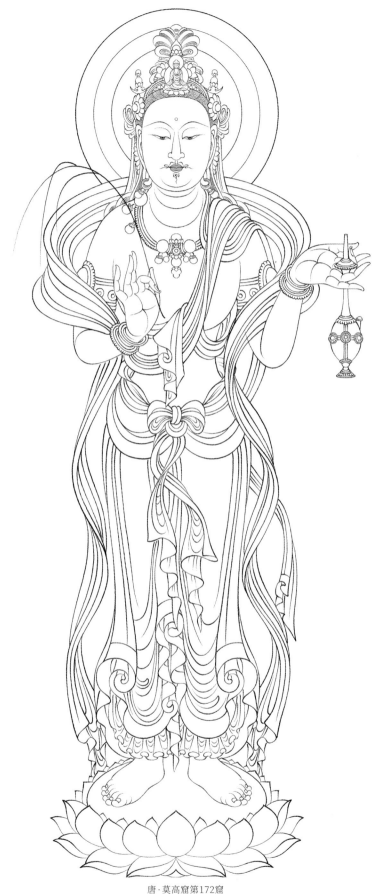

唐·莫高窟第172窟

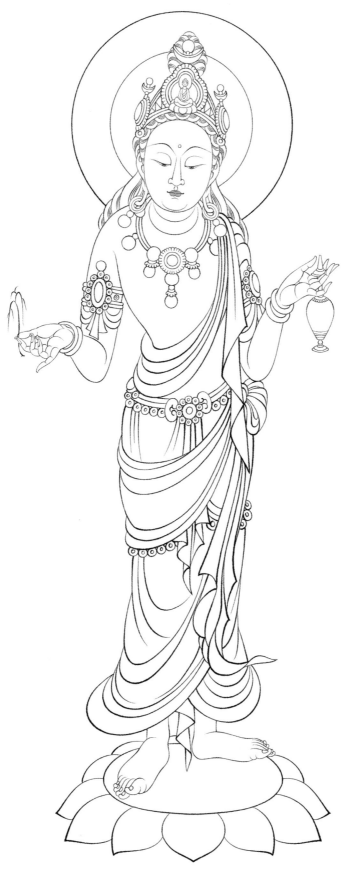

唐·莫高窟第172窟

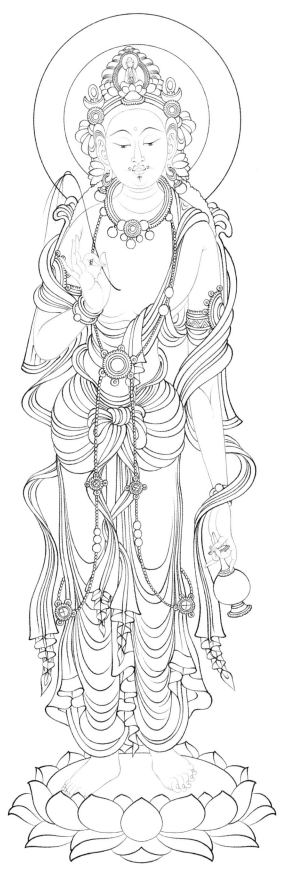

唐·莫高窟第194窟

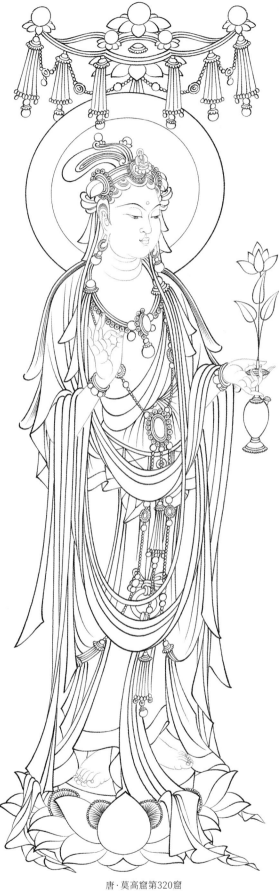

唐·莫高窟第320窟

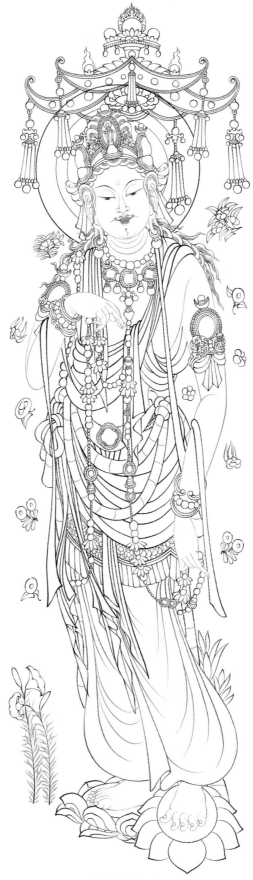

唐·莫高窟第66窟

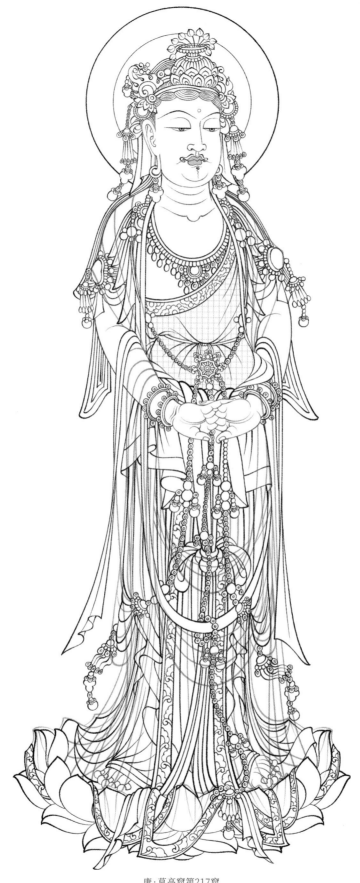

唐·莫高窟第217窟

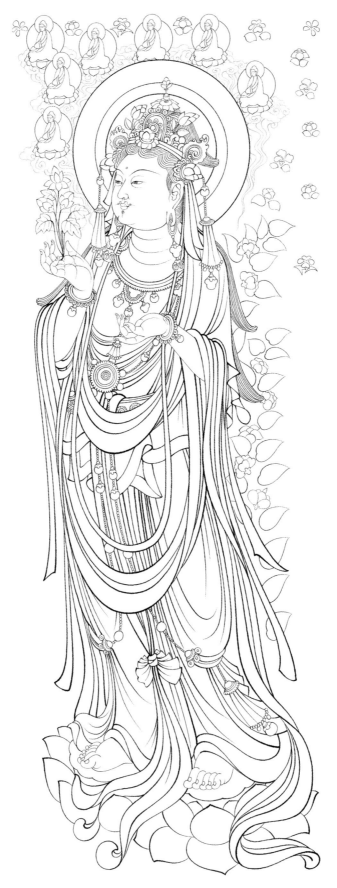

唐·莫高窟第199窟

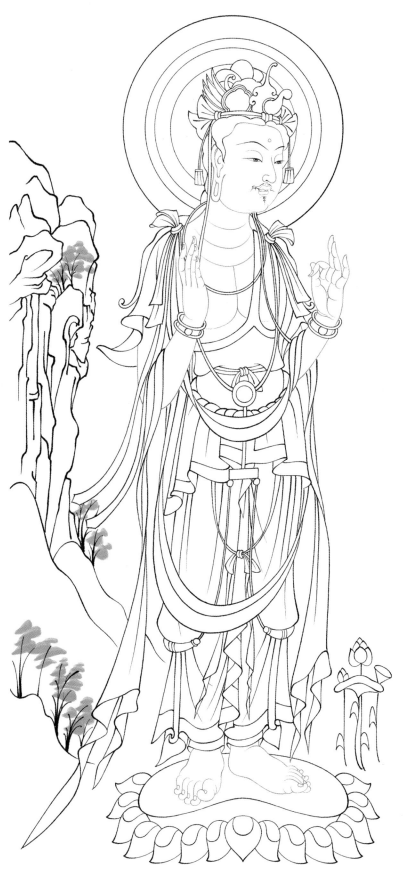

隋·莫高窟第276窟

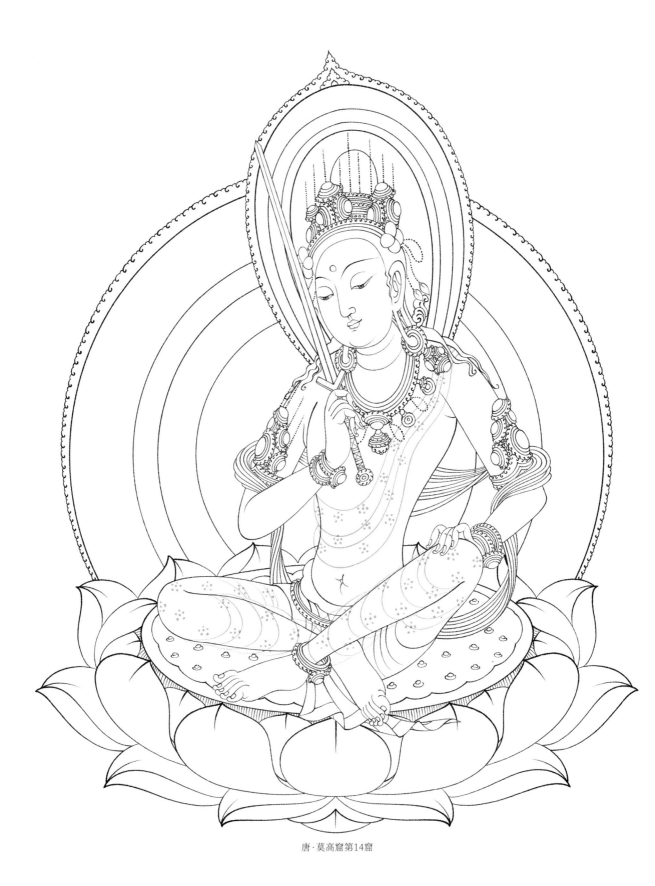

唐·莫高窟第14窟

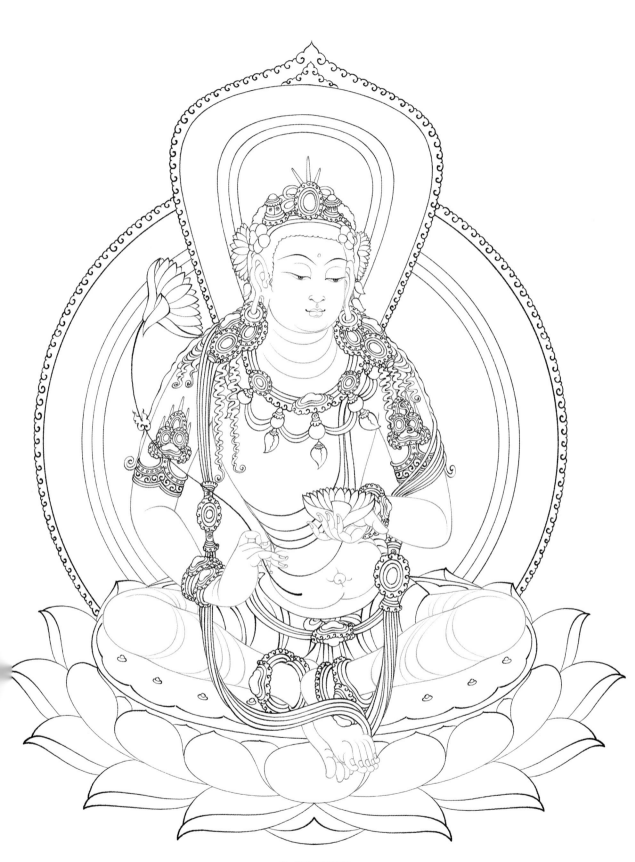

唐·榆林窟第25窟

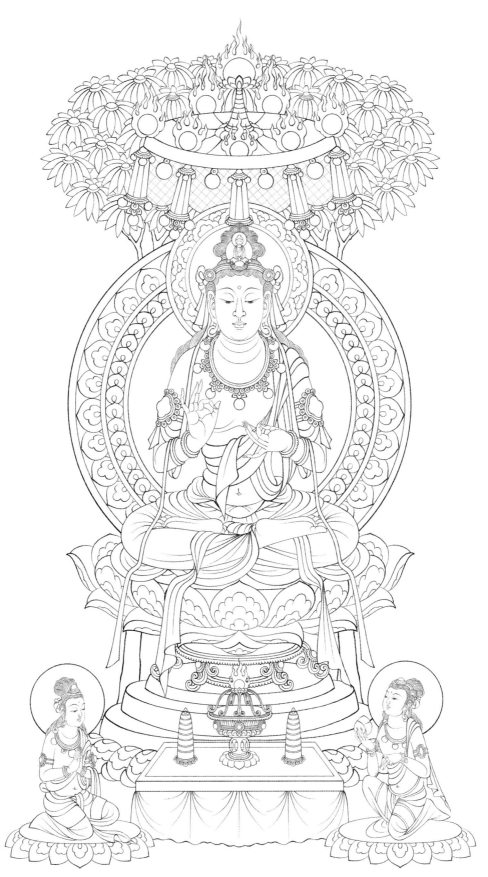

唐·莫高窟第23窟

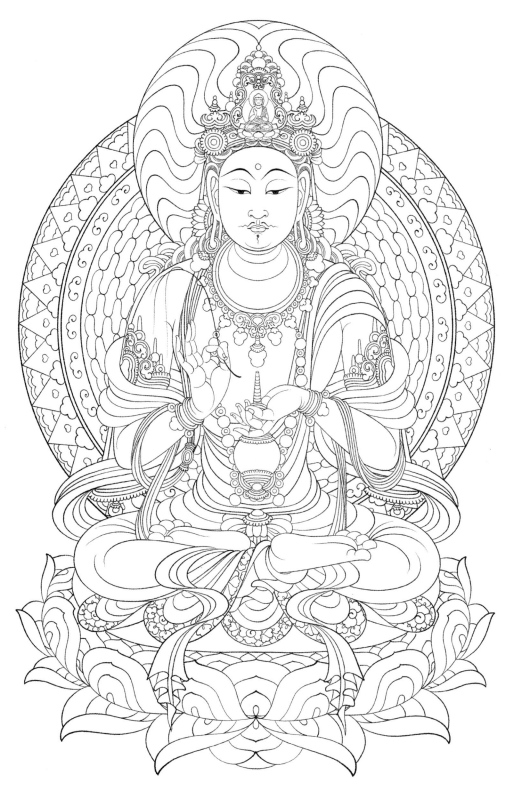

唐·莫高窟第14窟

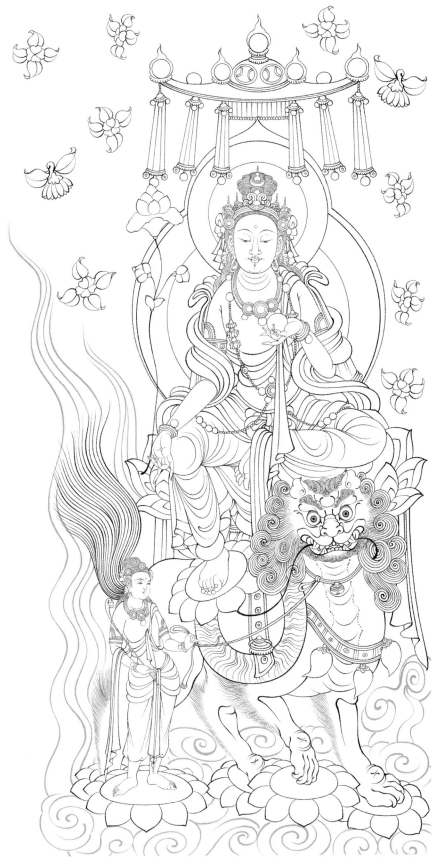

唐·莫高窟第205窟

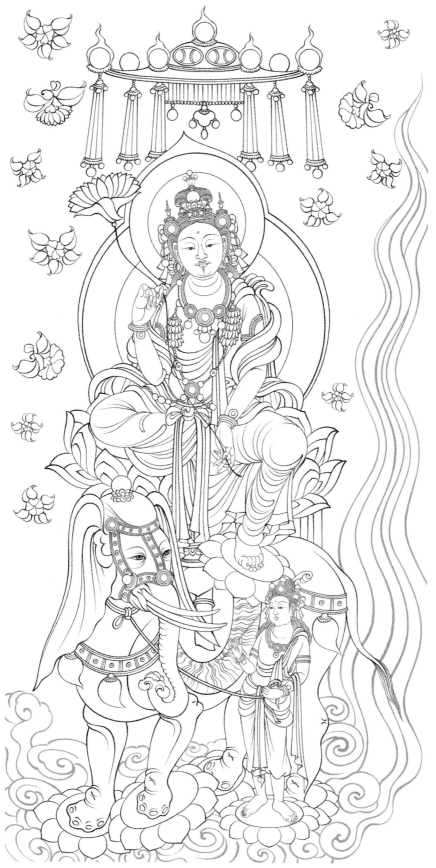

唐·莫高窟第205窟

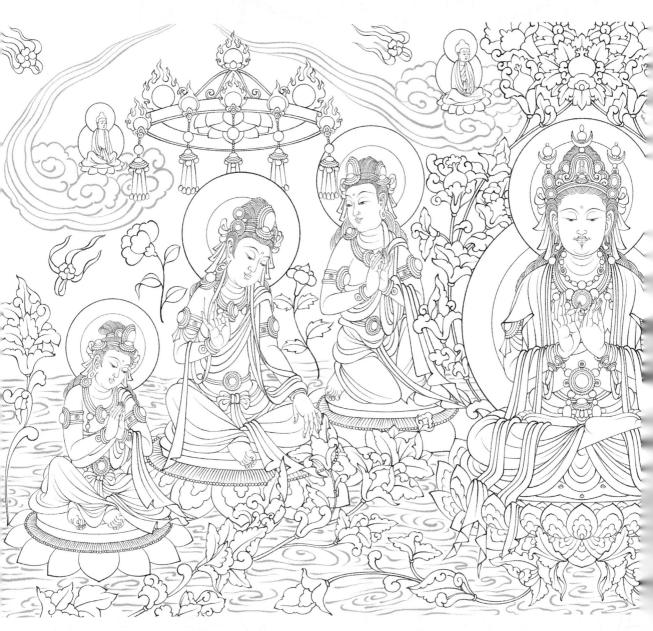

唐·莫高窟第332窟

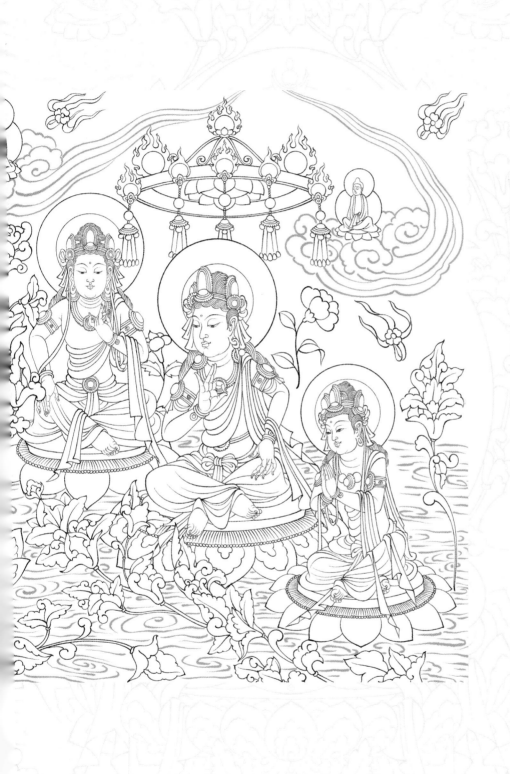

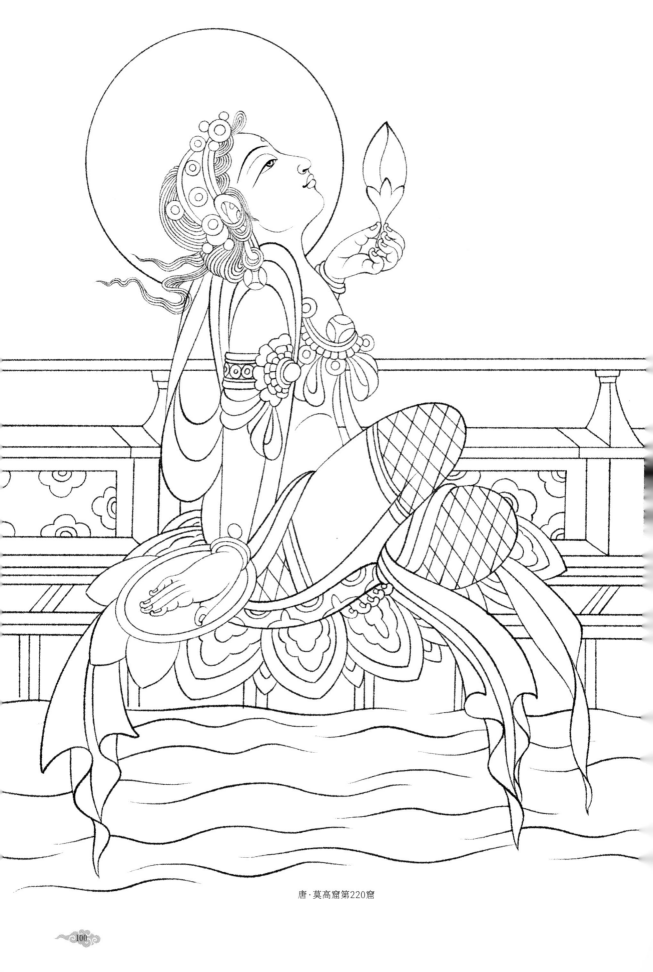

唐·莫高窟第220窟

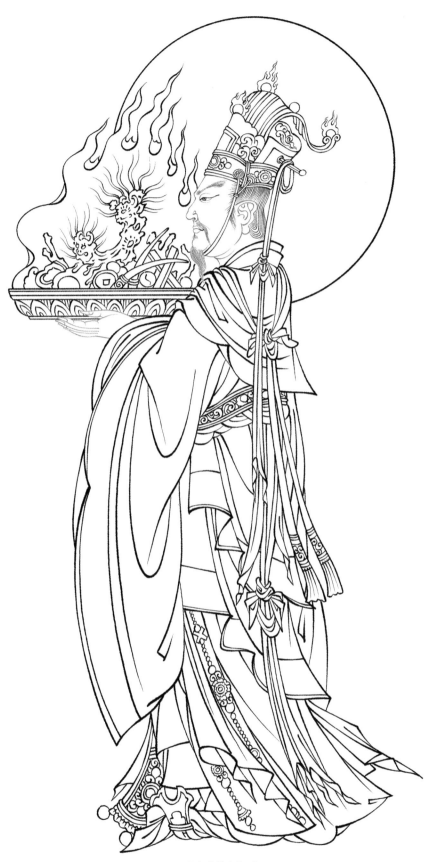

西夏·榆林窟第3窟

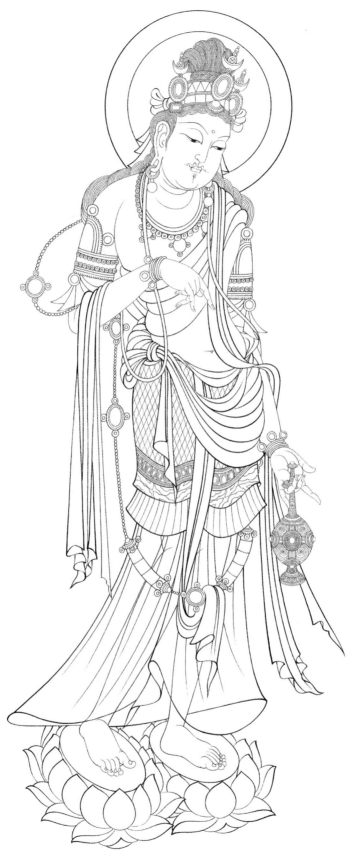

唐·莫高窟第124窟

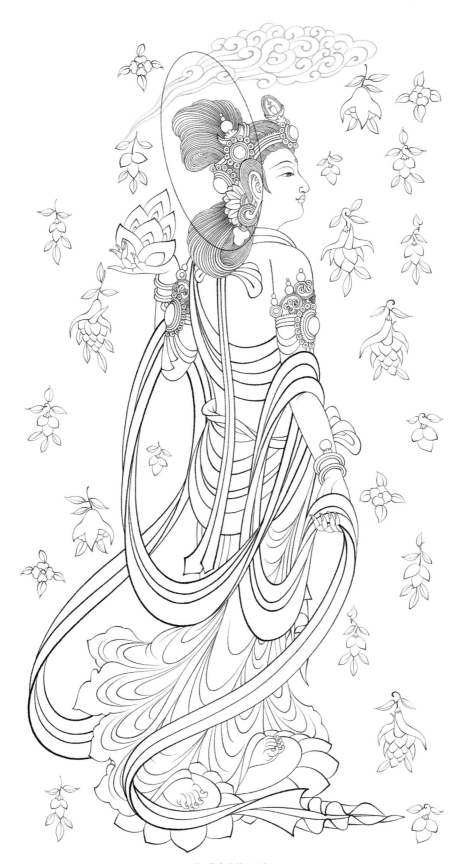

唐·莫高窟第196窟

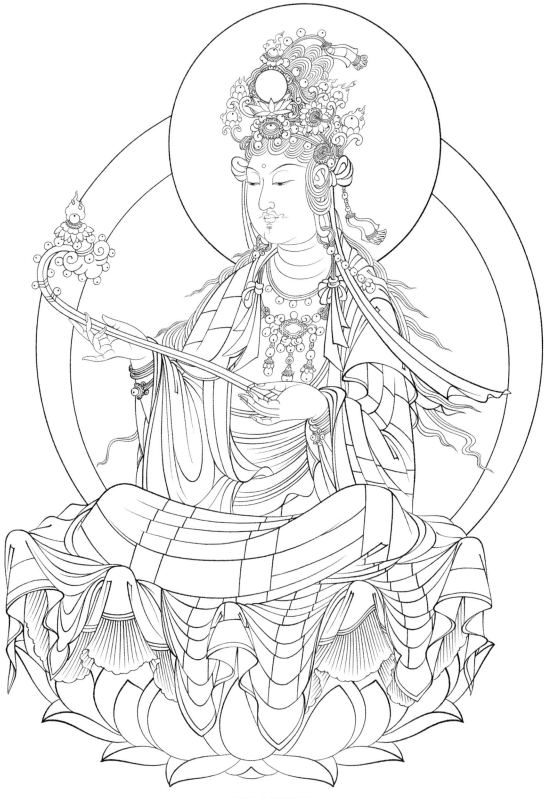

西夏·榆林窟第2窟

供养人

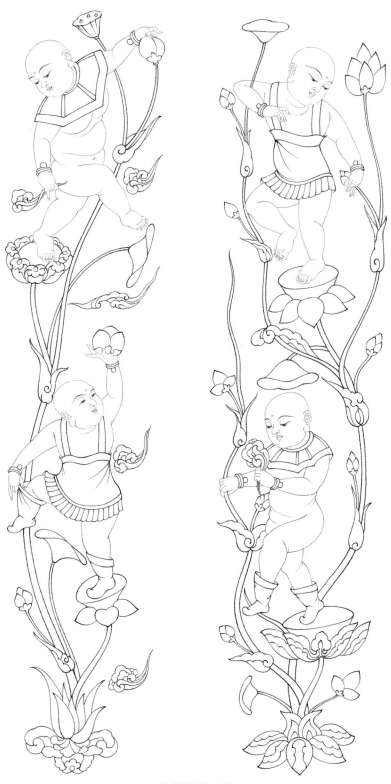

唐·莫高窟第329窟

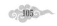

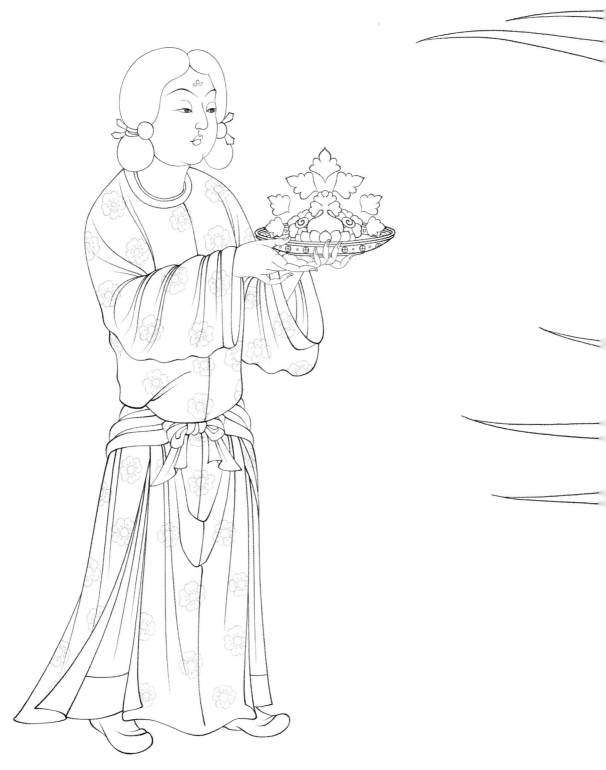

唐·莫高窟第231窟

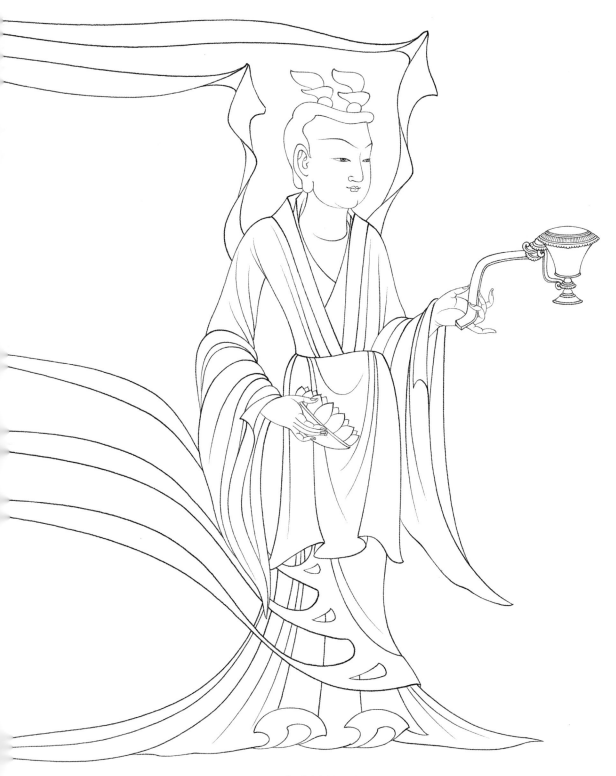

西魏·莫高窟第285窟

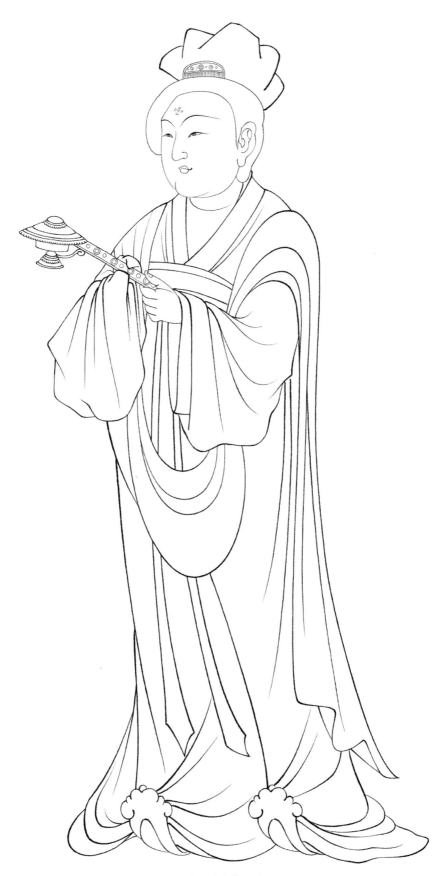

唐·莫高窟第159窟

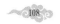

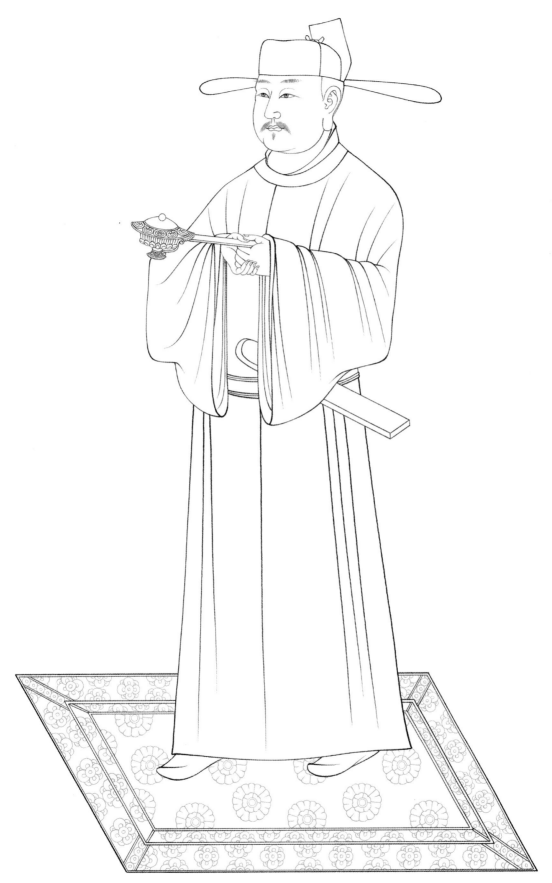

五代·榆林窟第16窟

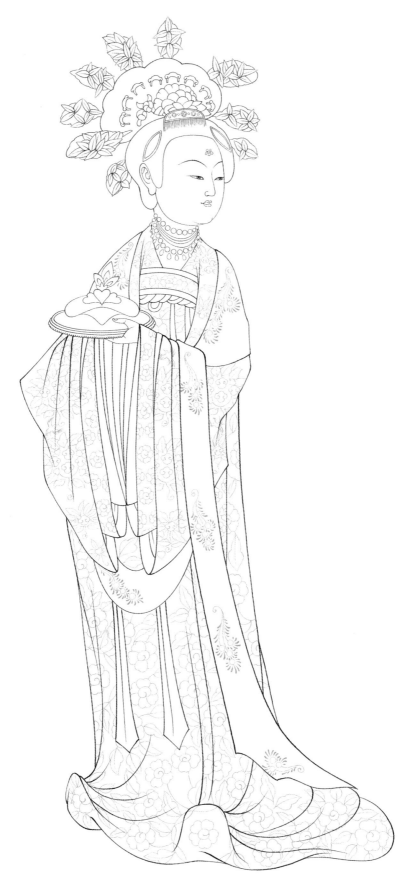

唐·莫高窟第9窟

五代·莫高窟第61窟

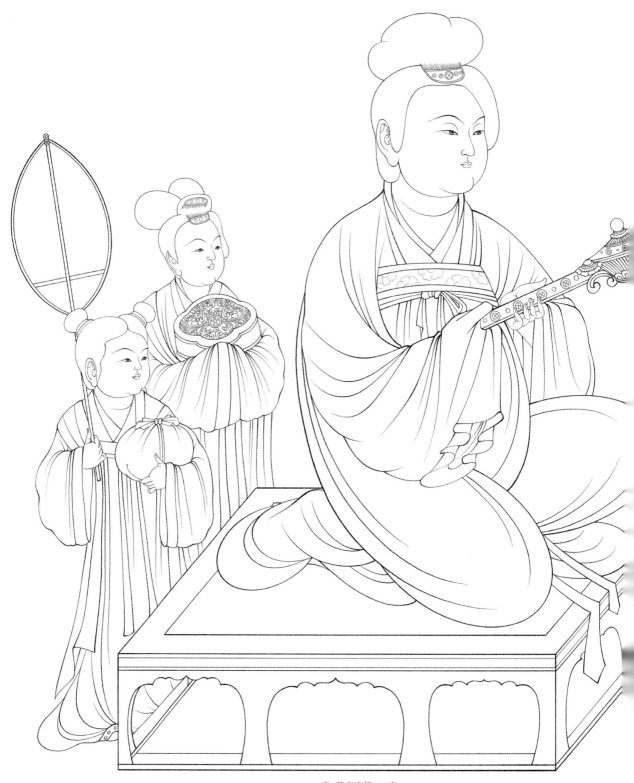

唐·莫高窟第144窟

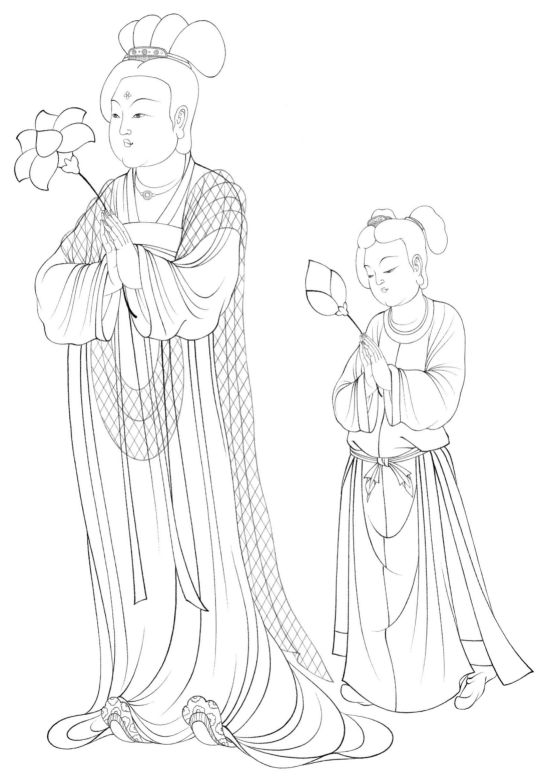

唐·莫高窟第468窟

伎乐飞天

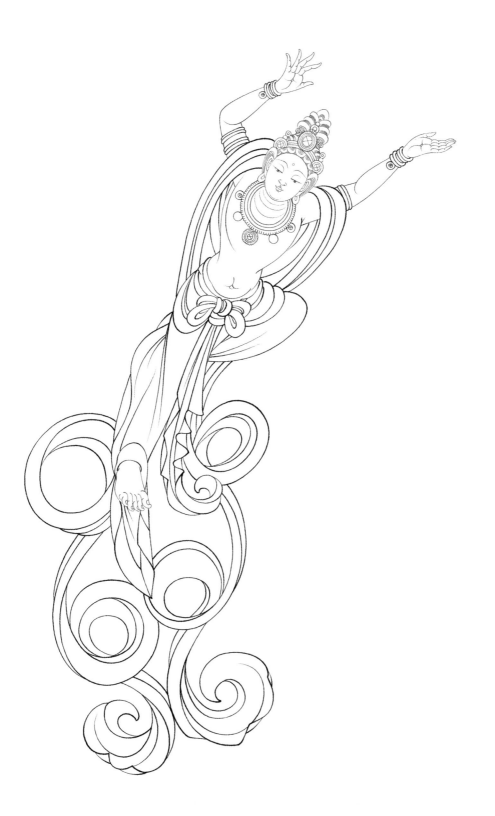

唐·榆林窟第25窟

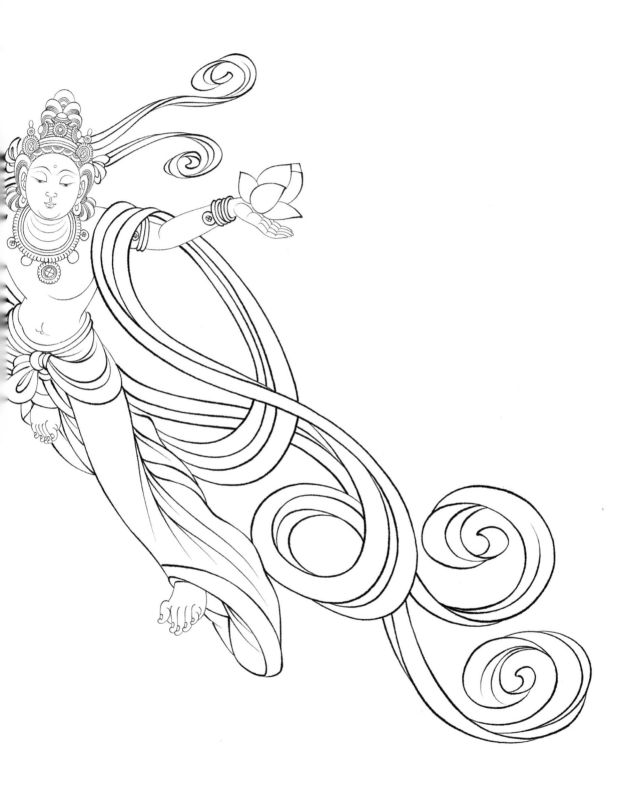

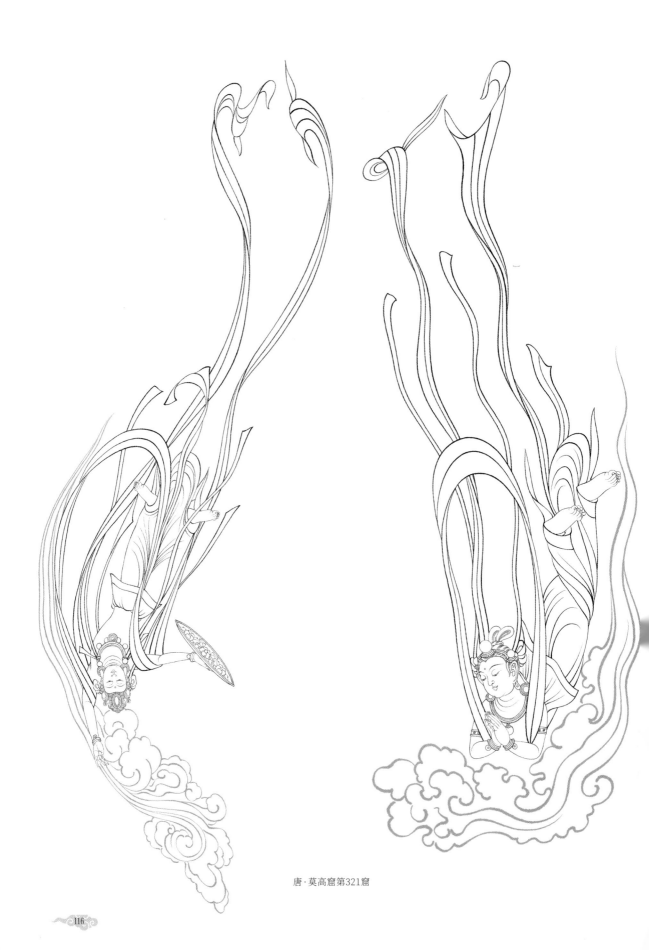

唐·莫高窟第321窟

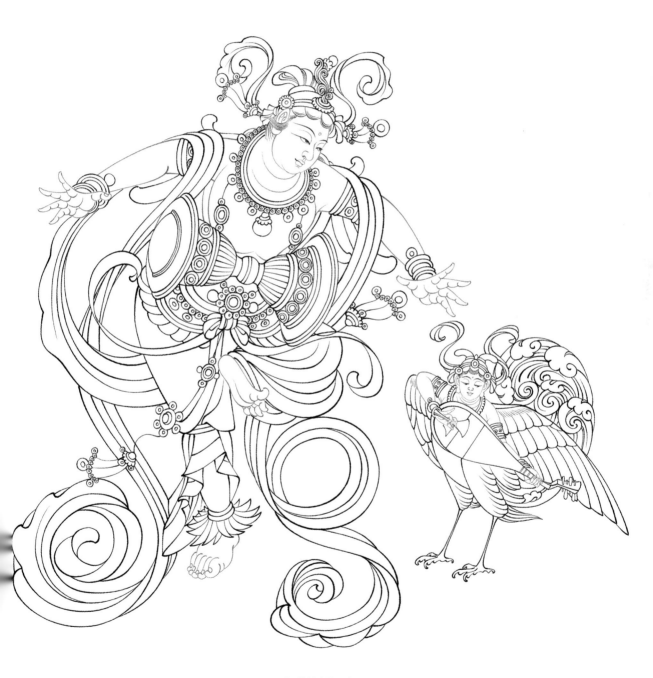

唐·榆林窟第25窟

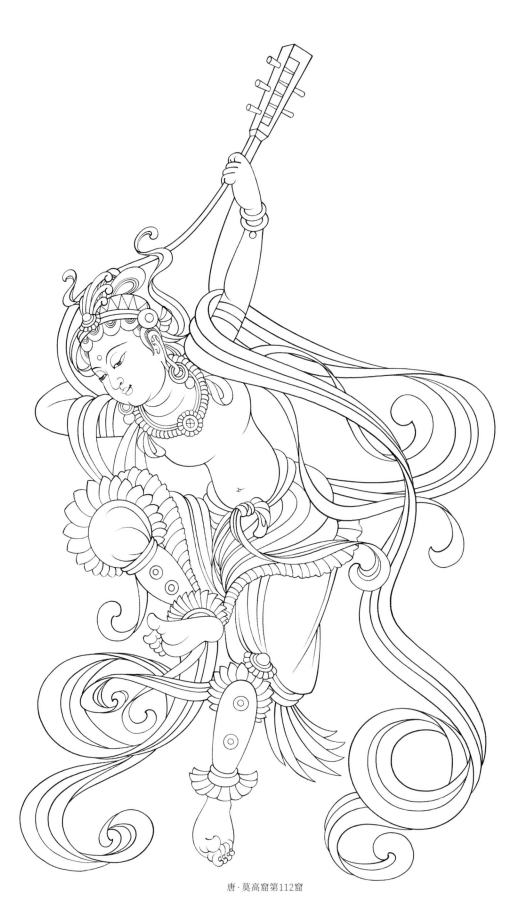

唐·莫高窟第112窟

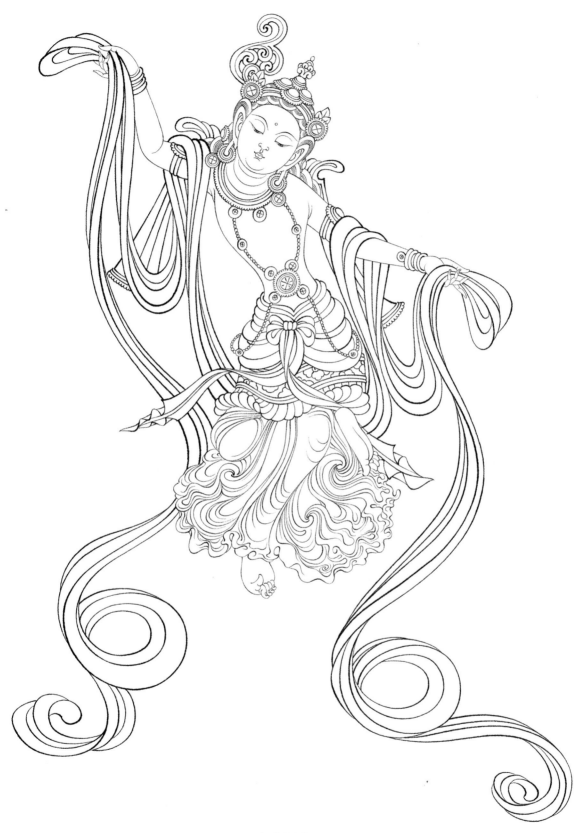

唐·莫高窟第85窟

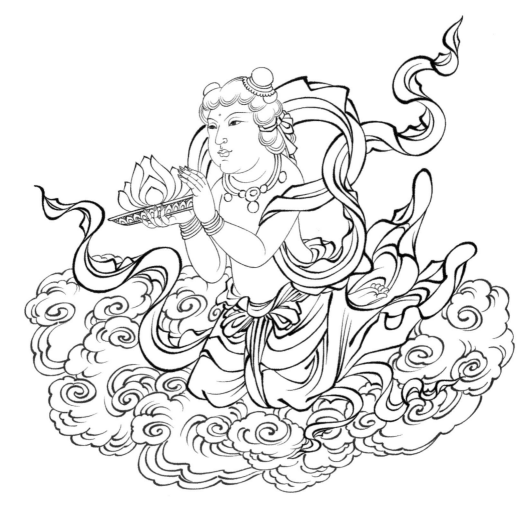

元·莫高窟第3窟

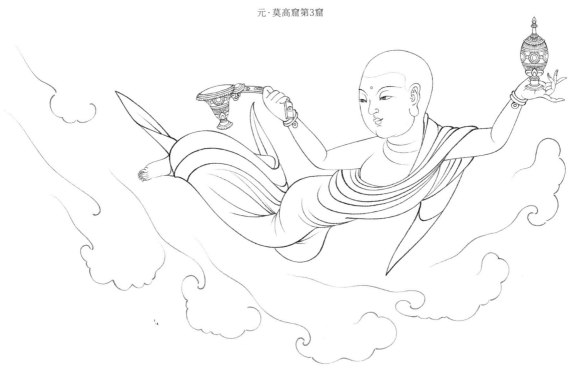

隋·莫高窟第398窟

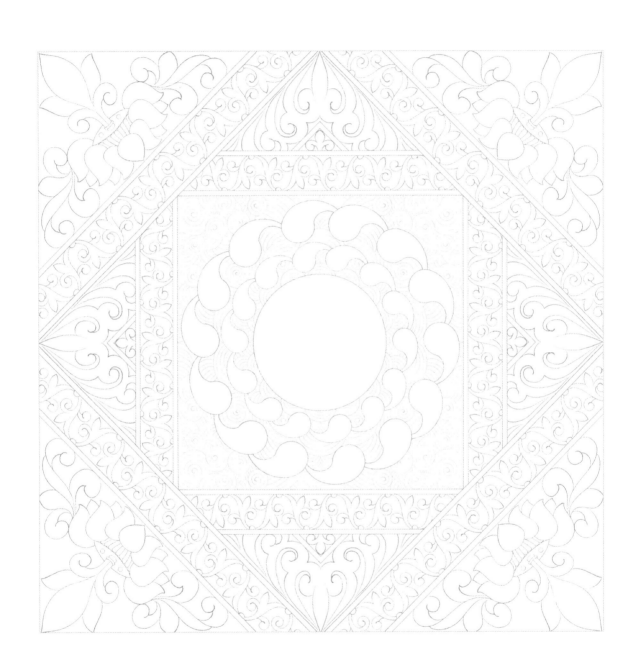

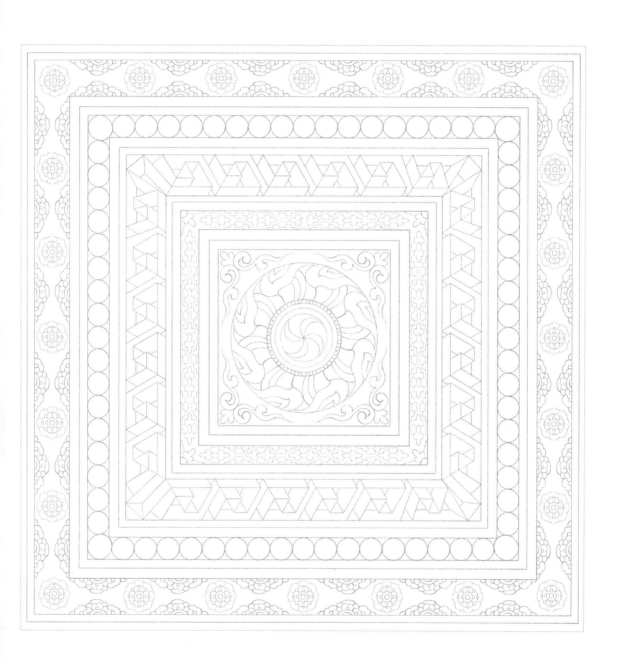

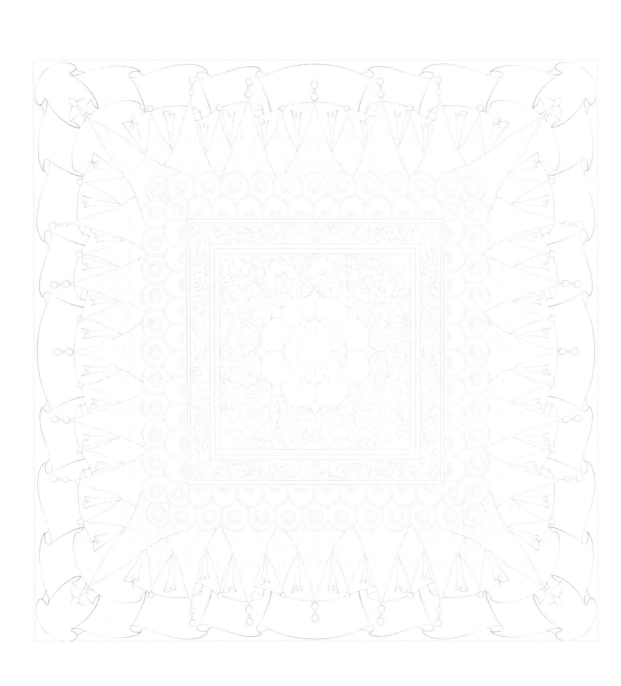

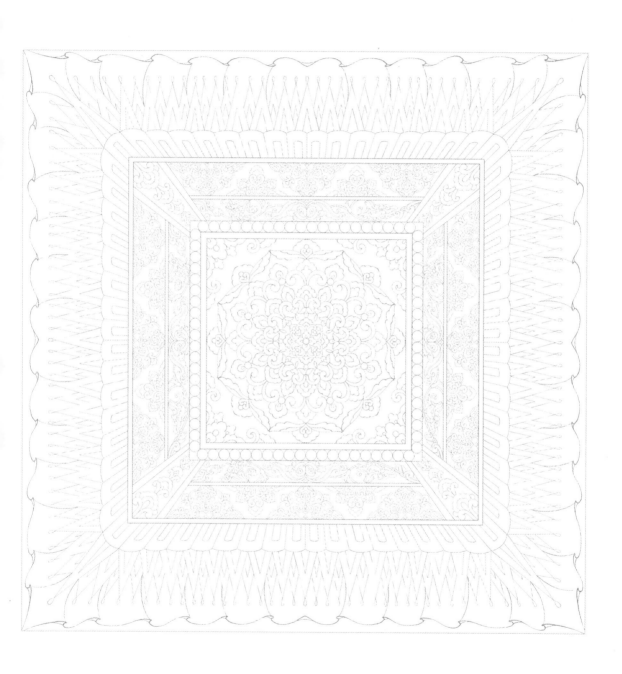

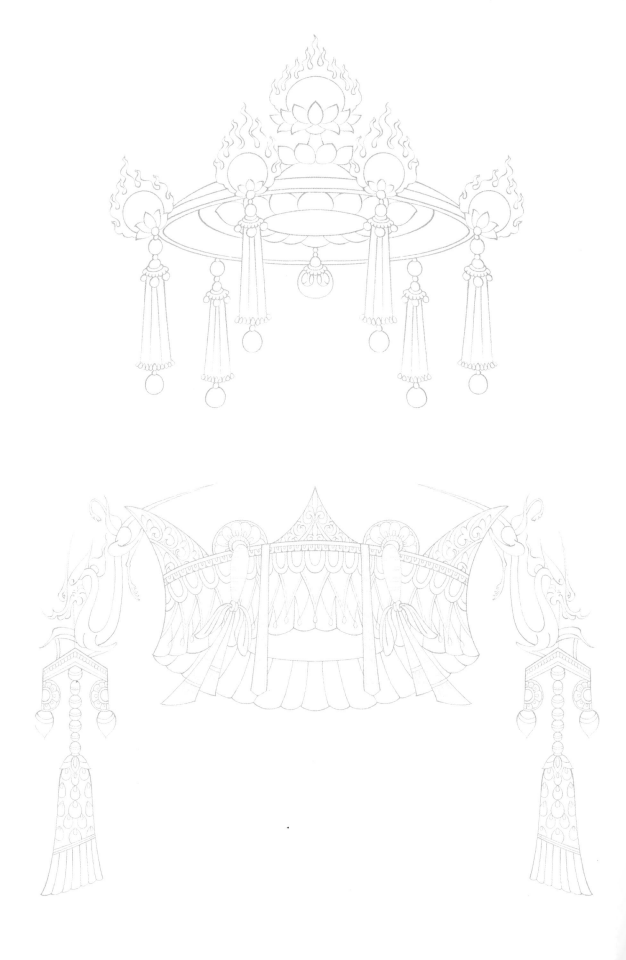

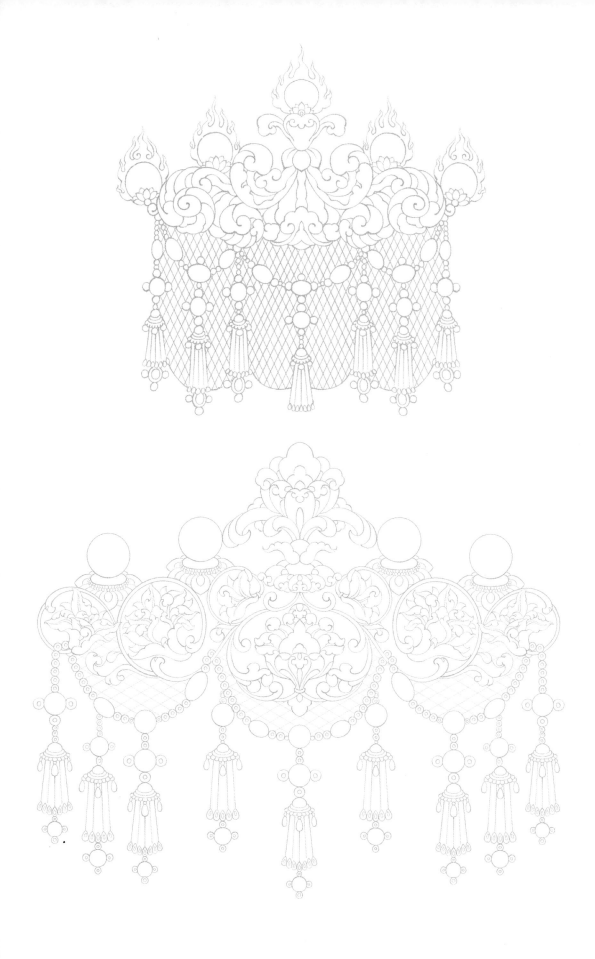

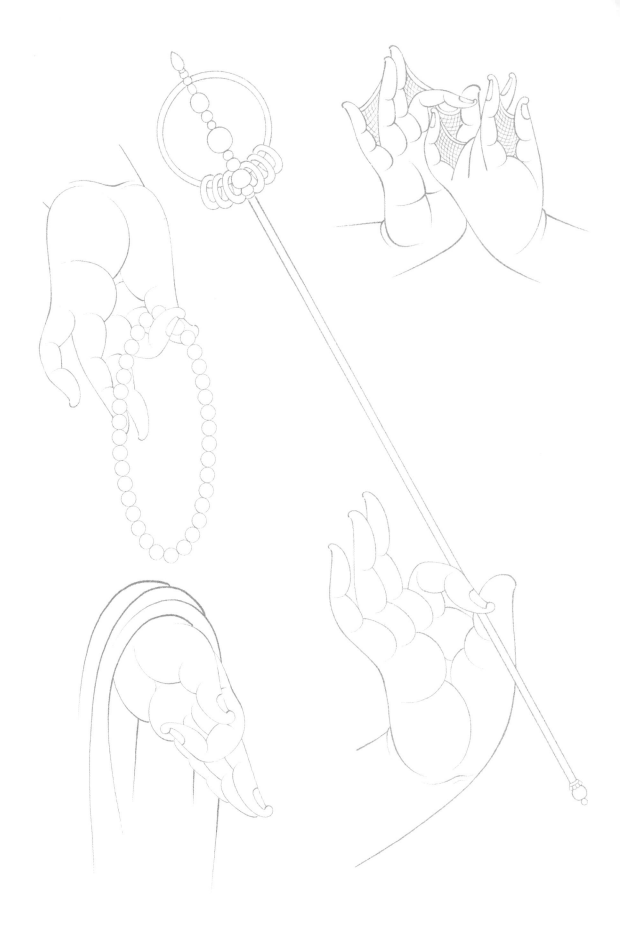

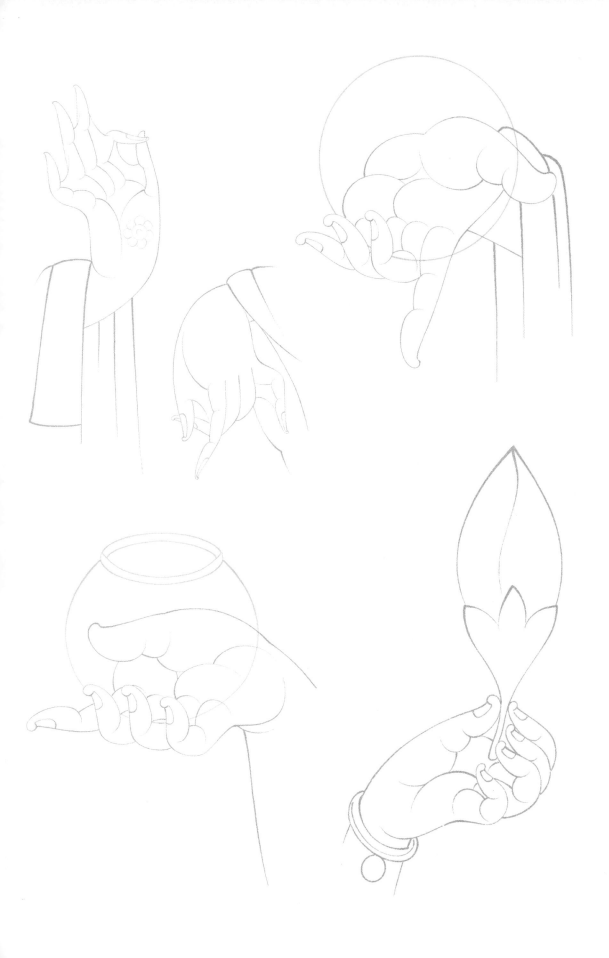

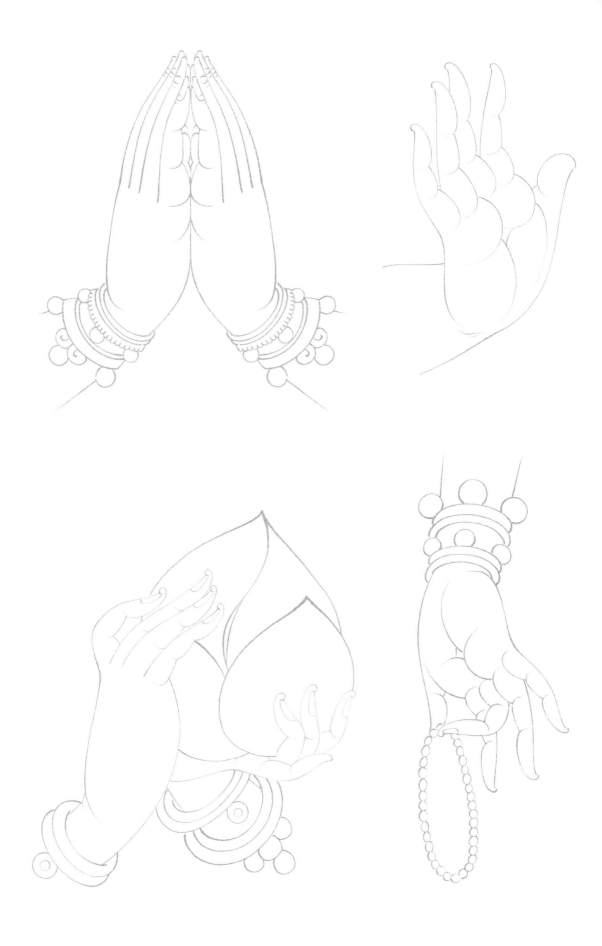

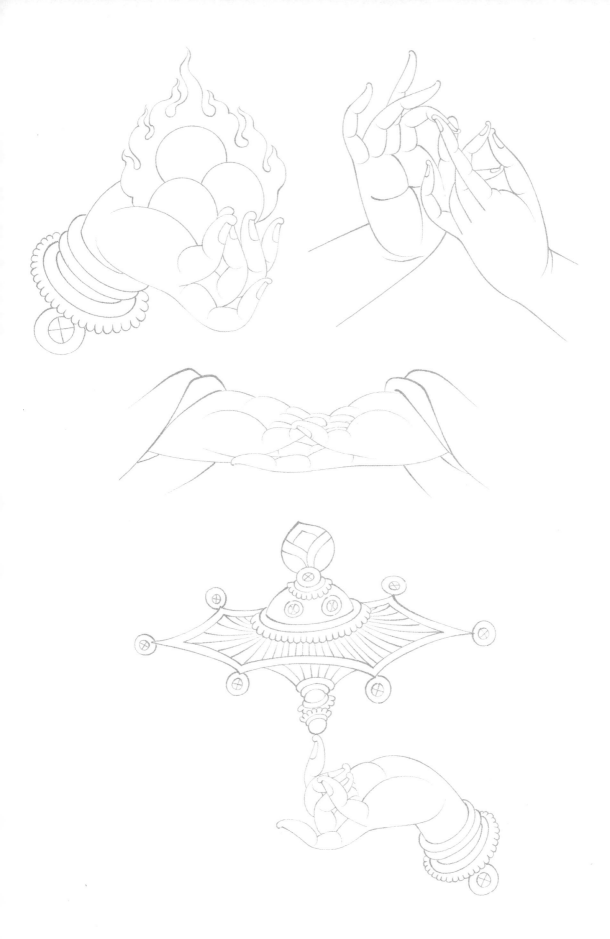

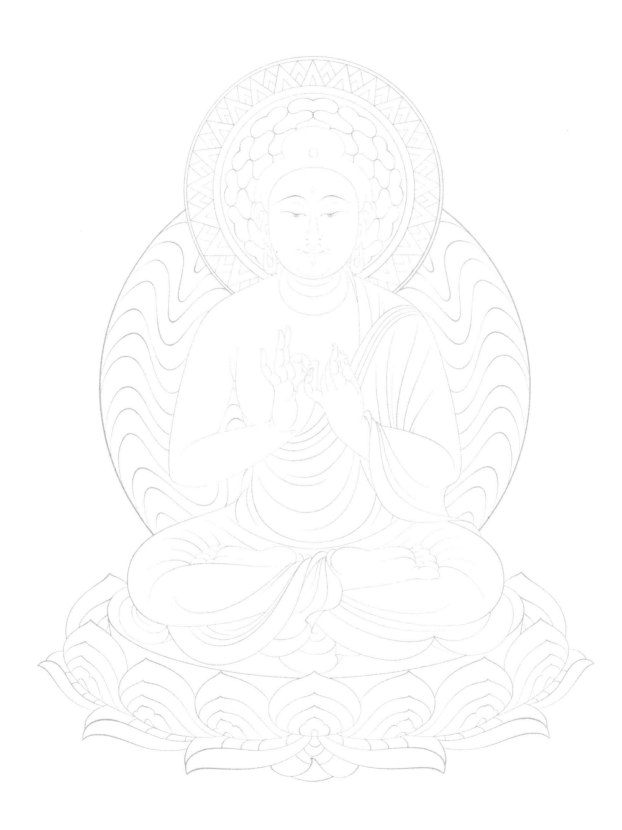

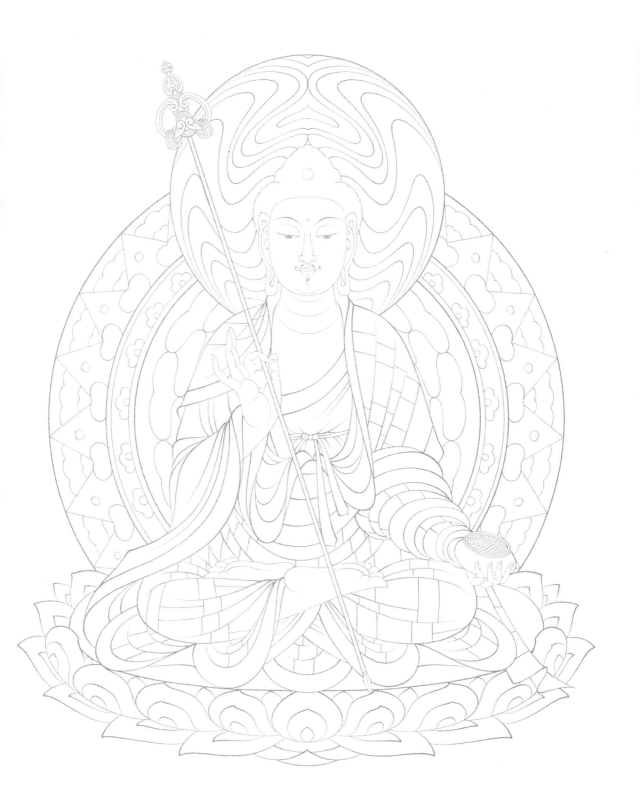

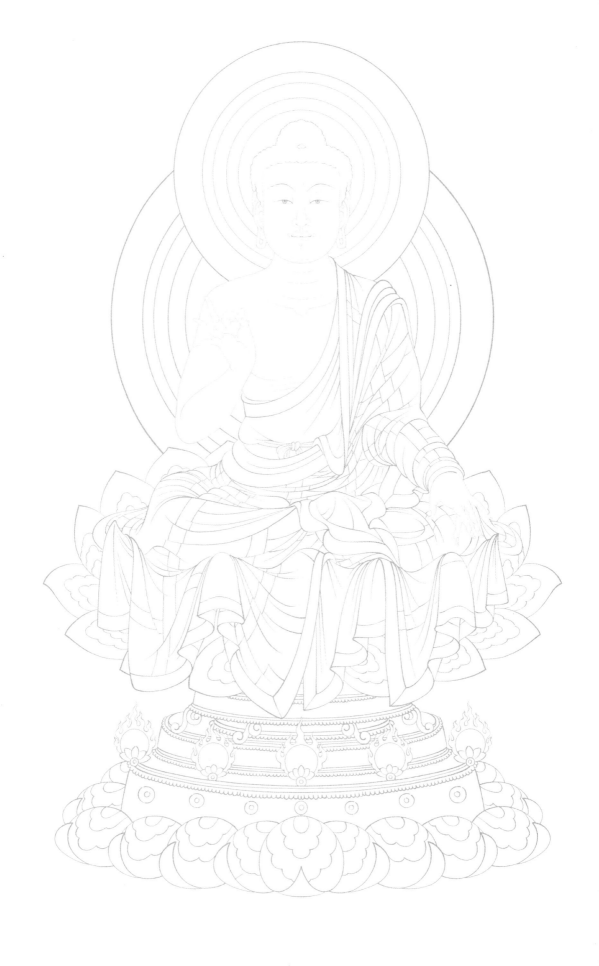

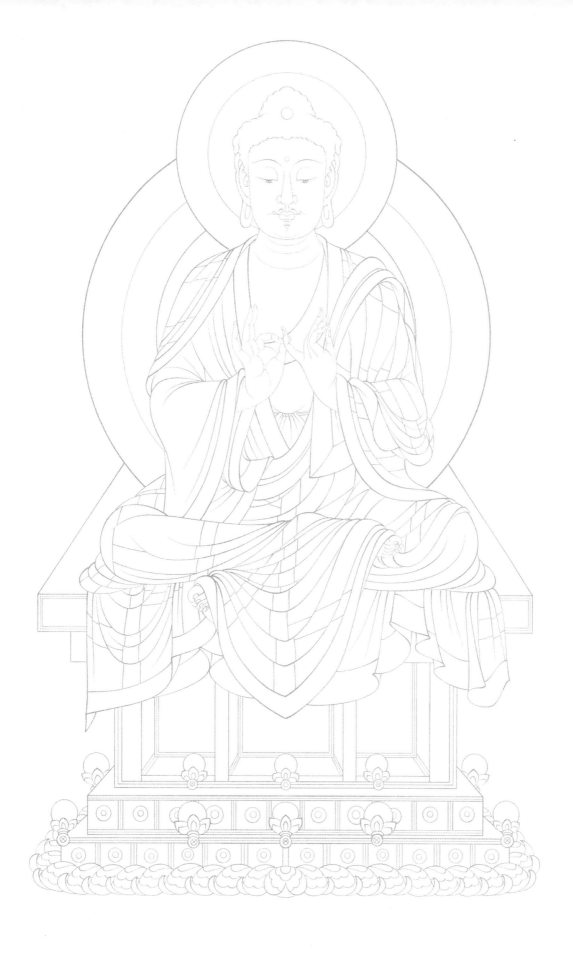

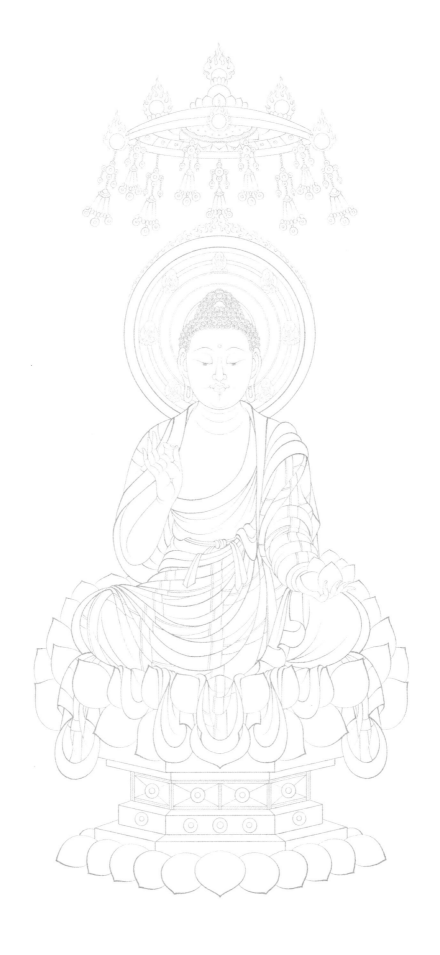

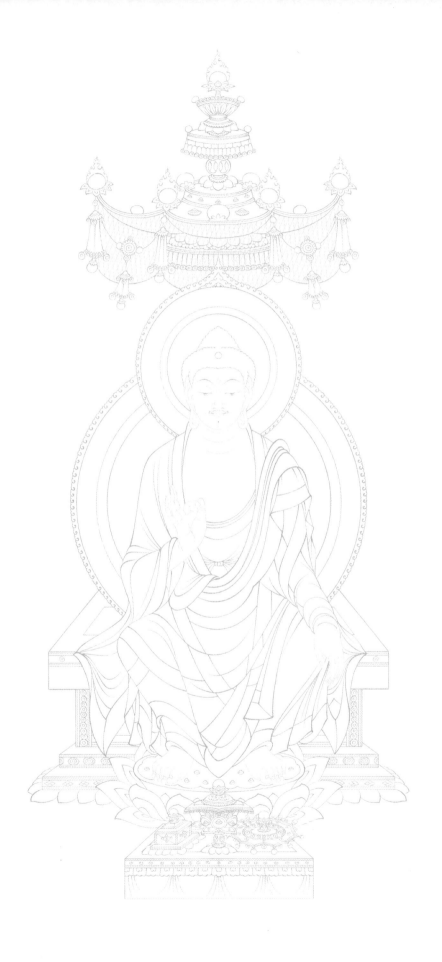

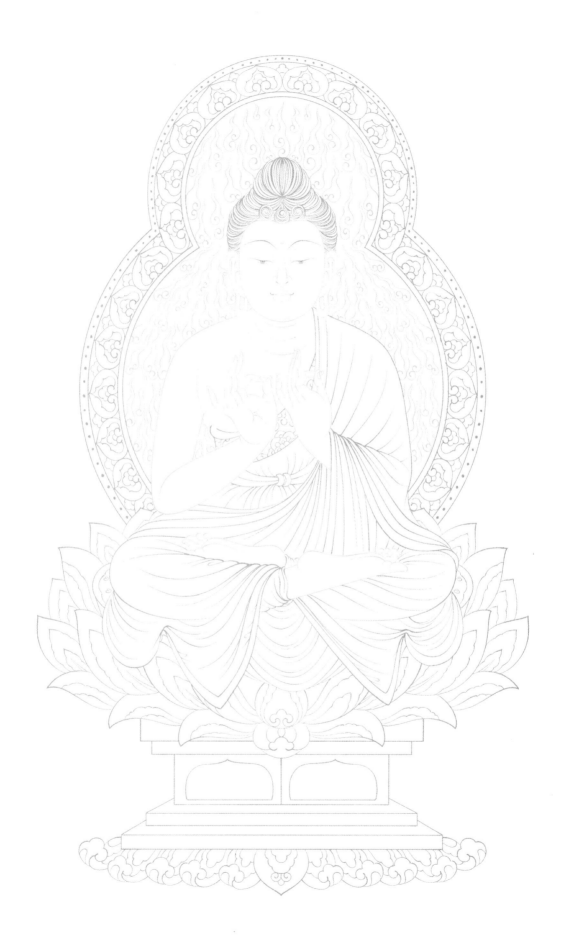

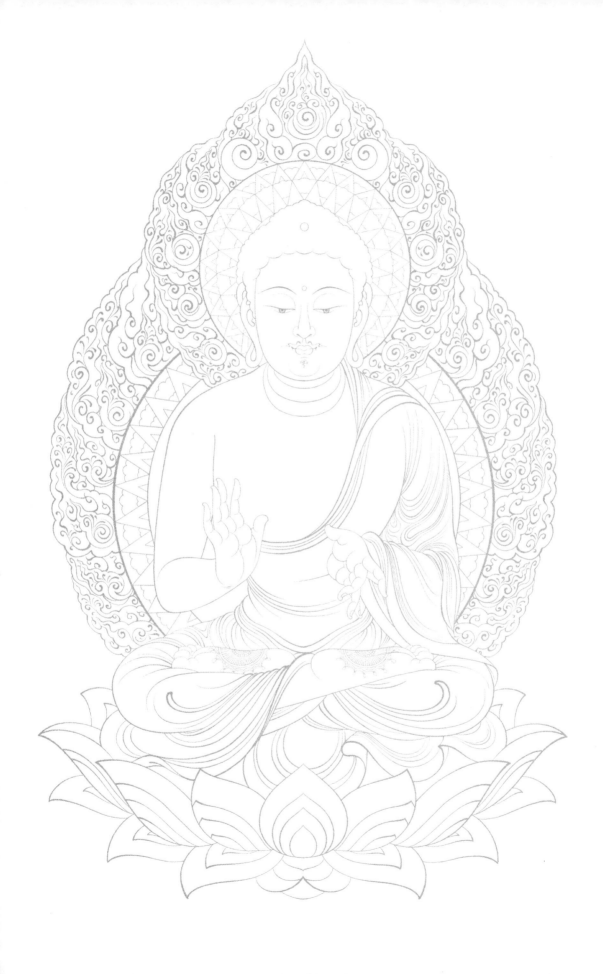

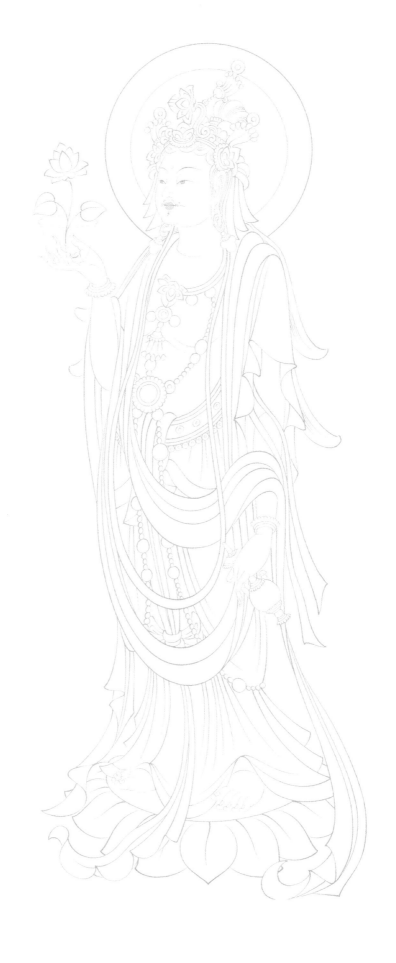

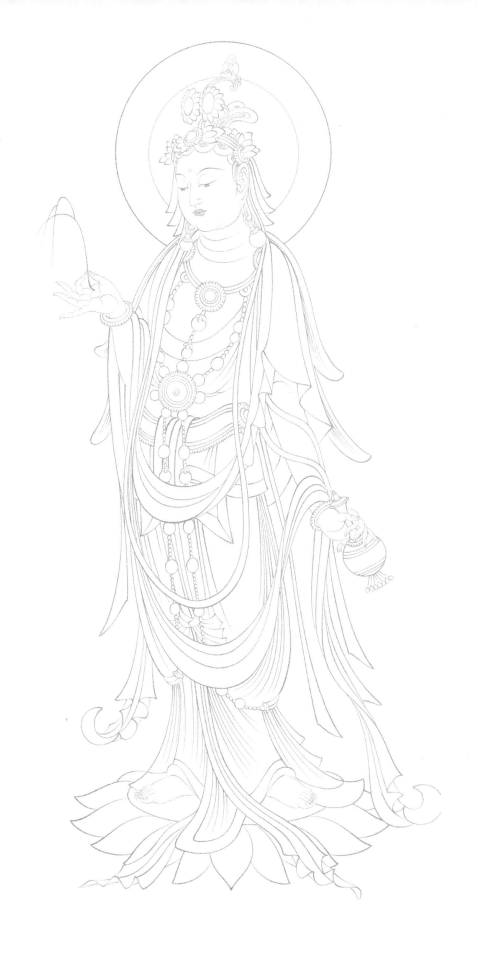

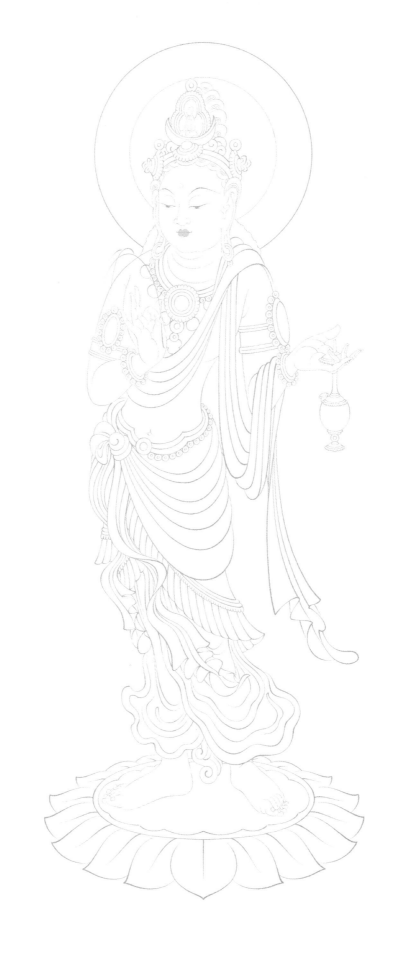

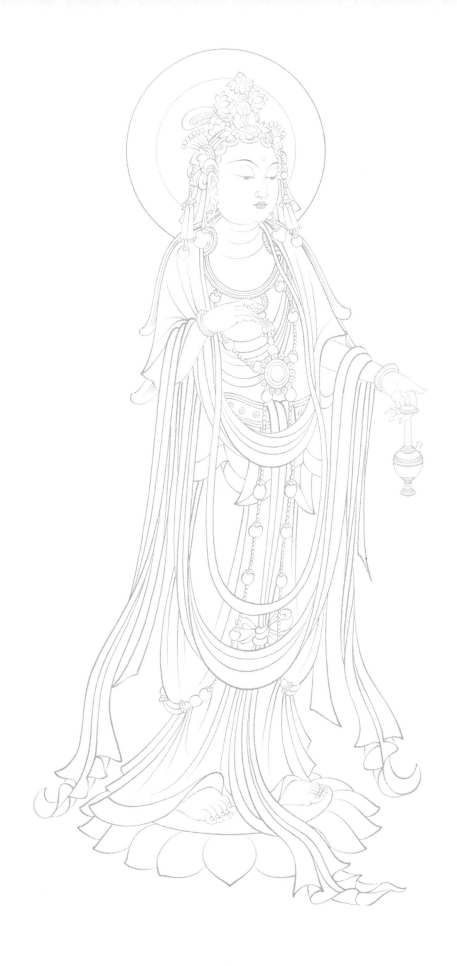

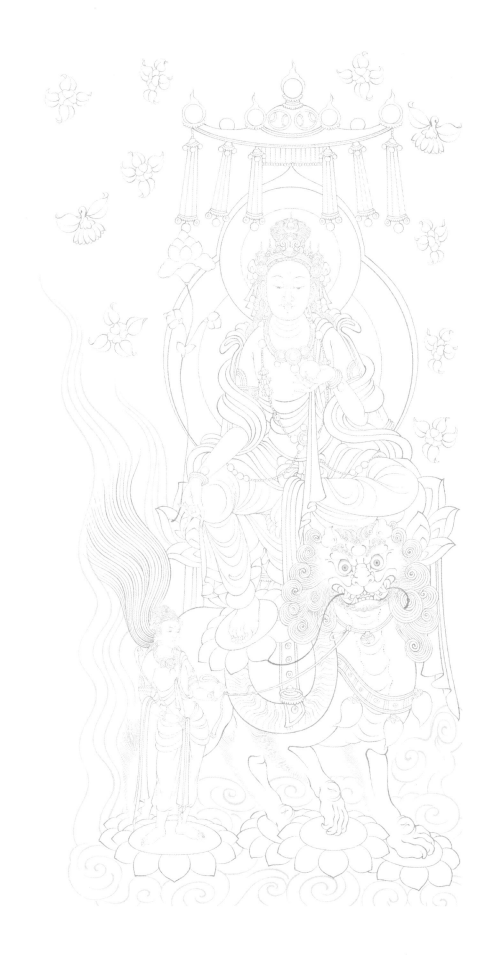

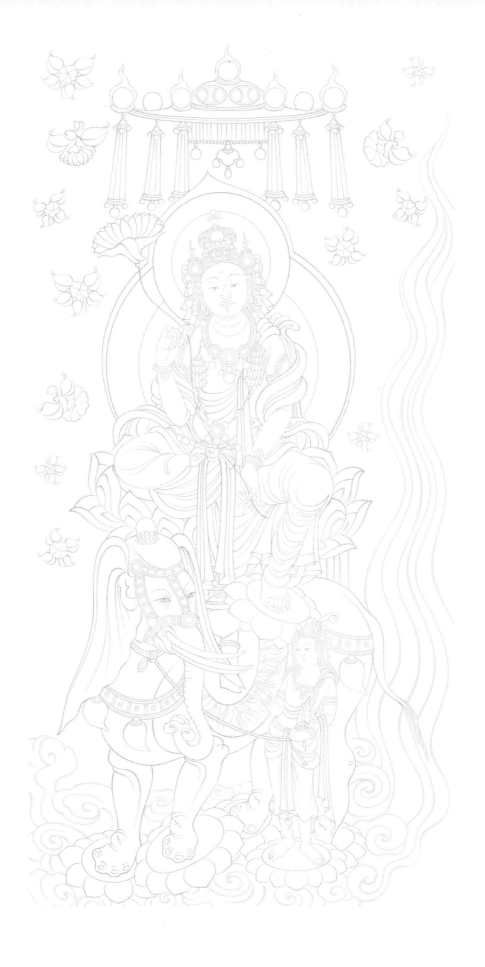

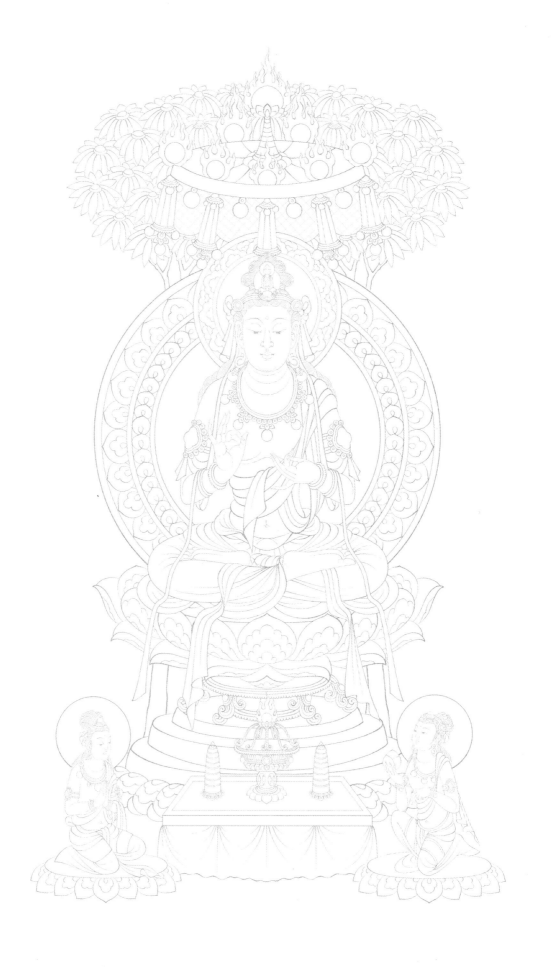

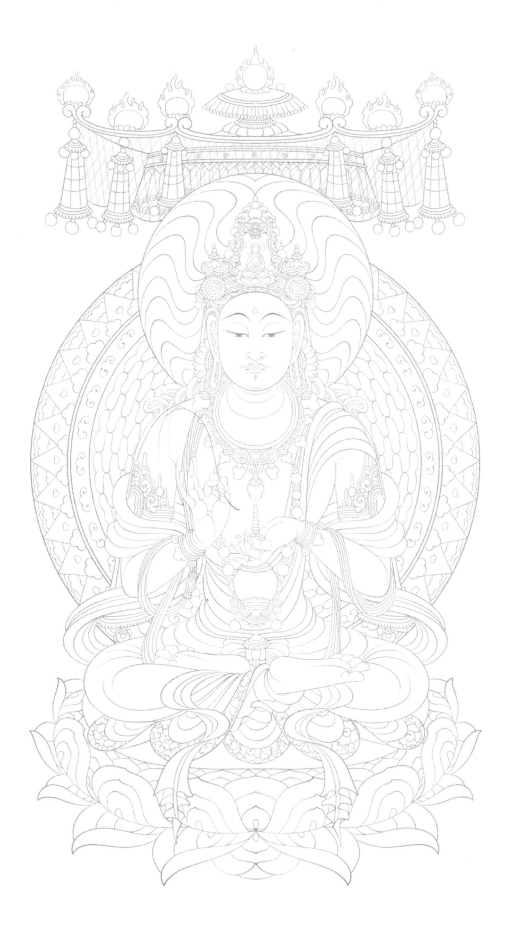

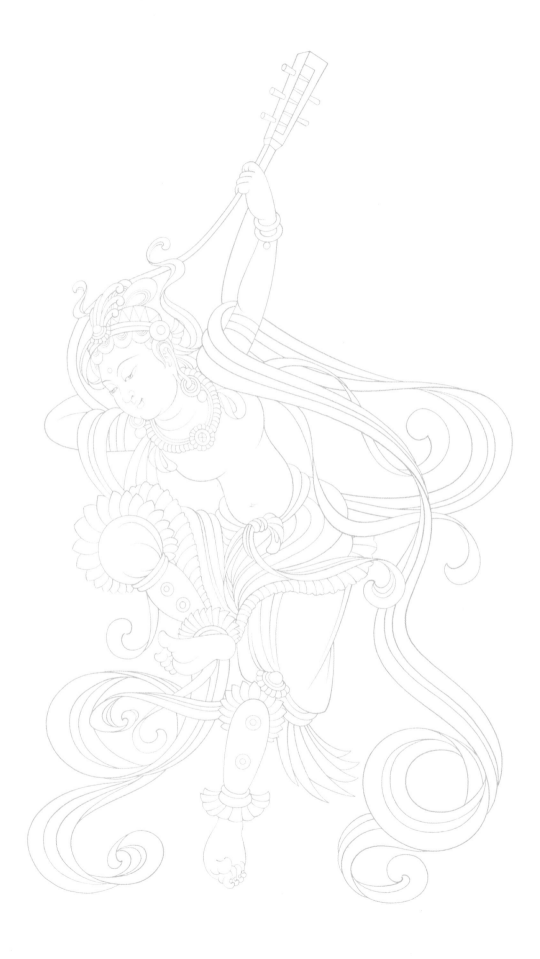

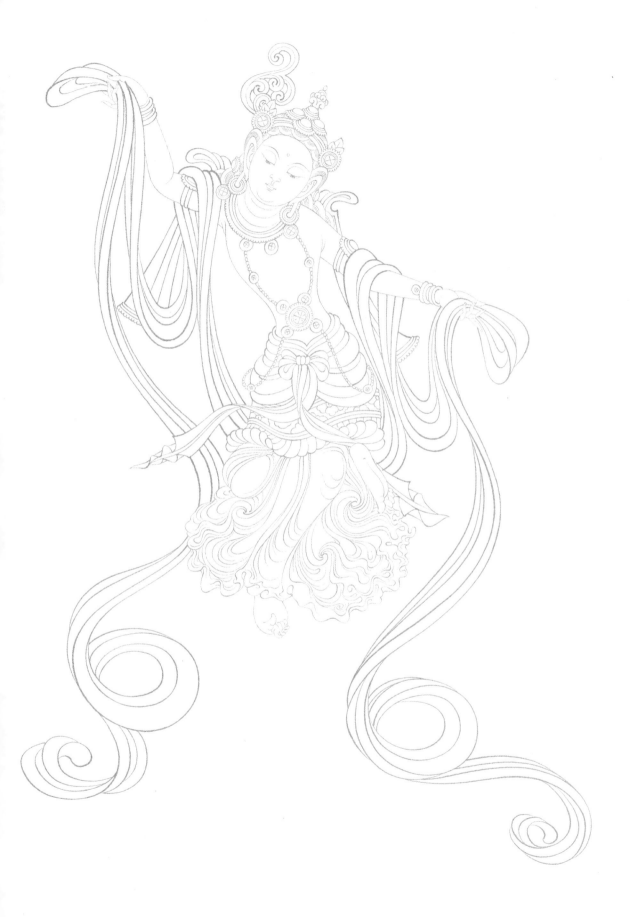

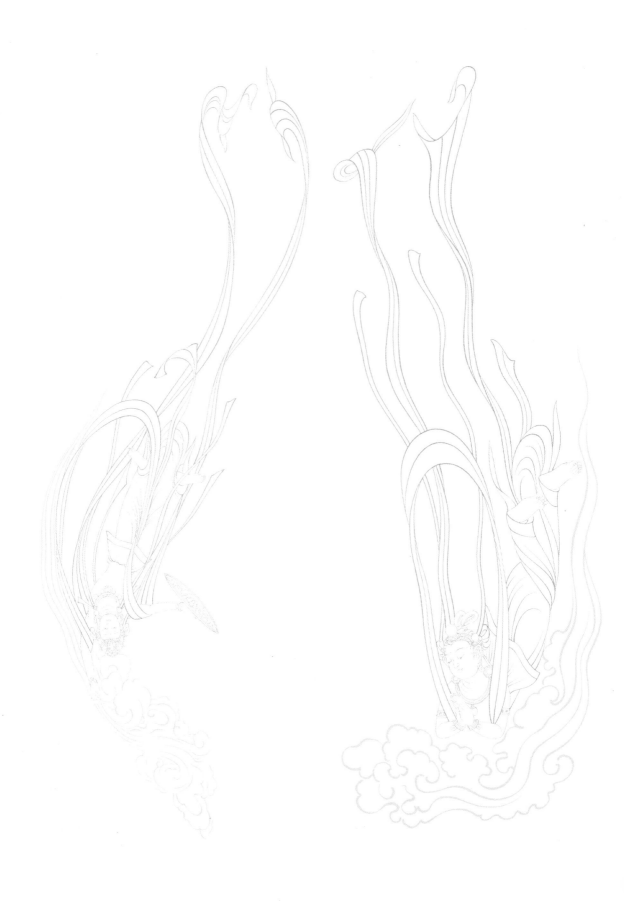